U0022874

灌籃高手

SLAM DUNK 最終研究

灌籃高手研究會◎著
鍾明秀◎譯

大風文化

凡例

※本書的參考資料有：日本集英社出版，井上雄彥著《灌籃高手》1～31集、以及《SLAM DUNK 完全版》1～24集、《INOUE TAKEHIKO ILLUSTRATIONS》、FLOWER 所發行的《灌籃高手一億冊感謝紀念》DVD、東映 DVD《SLAM DUNK》Vol.1～17等。

※出處標示說明（日文版與繁體中文版會略有不同）

① 10＝《灌籃高手》第 1 集第 10 頁

完① 10＝《SLAM DUNK 完全版》第 1 集第 10 頁

落 10＝《SLAM DUNK 完全版》第 10 集附的草圖

黑 10＝《灌籃高手一億冊感謝紀念》黑板漫畫的第 10 頁

－ 10＝《INOUE TAKEHIKO ILLUSTRATIONS》的第 10 頁

A 10＝ DVD《SLAM DUNK》第 10 話

▼目次／灌籃高手最終研究

5

FINAL ANSWER OF
SLAM DUNK NO HIMITSU

第2章 直到現在仍令人超好奇的角色之謎·朋友、其他相關人士篇

FINAL ANSWER OF
SLAM DUNK NO HIMITSU

第3章　至今仍未破解的劇情之謎

第4章　漫迷非知不可的雜學及驗證

FINAL ANSWER OF
SLAM DUNK NO HIMITSU

第6章　續篇考察・第二部呢？《灌籃高手十日後》再之後呢？

秋季的國體＆冬季選拔賽——神奈川縣代表學校預測 194

湘北籃球隊在那之後～單行本第31集封面告訴我們的事～ 202

天才的比賽已經結束了！？《灌籃高手》的續篇 204

附錄　比賽得分記錄表

FINAL ANSWER OF
SLAM DUNK NO HIMITSU

第1章

至今仍令人在意得不得了的角色之謎・

球員篇

◎獲得晴子照片的方法

與山王工業之戰的當天早上，櫻木花道從袋子裡拿出晴子的照片，正打算親一下時，被說夢話的安田嚇到，不僅沒親到照片，還把照片捏爛了。

完⑤28、29、19 188、189

到底櫻木花道是什麼時候拿到這張照片的呢？

看一下照片，上面有晴子與藤井。晴子並沒有看著鏡頭，但藤井似乎有發現照相機的存在。

被拍的人不只晴子一人，而且兩人的視線都很不自然，應該是偷拍的照片。拍的是胸部以上的照片，推測是在近距離之下拍的。

這麼說來，拍照的人應該是能很接近晴子的人物。

完①21 49

青田雖然有晴子的照片，但他的照片裡全是以前的晴子，而且也都不是他自己拍的。

完②107

這裡我們能想到的，就只剩跟晴子一起為湘北籃球隊加油的櫻木軍團一群人了。

說起這三個小配角，就像櫻木要跟赤木單挑時、剃平頭時，只要①90 完①90

有人聚集的場面，他們總會開始做起買賣。

包括櫻木上報等，籃球隊的活躍在校內也很知名，而這三人非常⑮171 完⑫189

有可能受此感召（？）而開始拍攝並販賣跟籃球隊有關的照片。⑪177 完⑨55

此外，高宮也會用攝影機進行攝影，所以對於拍攝器材他們也能

用得很順手。

與豐玉之戰時，看見來聲援的晴子，櫻木心裡想的是：「妳・也來㉒126 完⑰204

了嗎!?」顯然他似乎認為在全國聯賽之前，晴子並不會來觀戰。㉓75 完⑱93

豐玉戰前一晚，櫻木用公共電話打給晴子，還有球鞋上所寫的

「晴子命」，就是因為他覺得晴子不會來才這麼做的。㉓41 完⑱59

因為要去廣島比賽，暫時見不到晴子而感到寂寞。

櫻木軍團所拍的晴子照片，或許是想要給前往二工（全國高中綜合㉓61 完⑱79

體育聯賽，以下簡稱全國聯賽）的好友祝福與鼓勵而拍的吧。

◎「比較近」真正的意思是……

流川沒有接受陵南的招生。理由是──湘北離家近。

從他是騎自行車上學這點來看，也瞭解湘北離他家是比較近的。

只要離家近，就能比搭電車通學的人睡得久一點，對於把睡覺當興趣的流川而言，湘北就是理所當然的選擇了。

然而流川是因為早起晨練，才在騎車或上課時光明正大地睡覺。

可能睡覺這個嗜好是因為打籃球才有的。那麼好像也不是「離家近＝能睡覺」了。

所以流川跟田岡教練說的「因為很近註*」，說不定指的並不是離他家的距離近。

第一次隊內分組練習比賽中（二、三年級對一年級），流川身上穿的衣服，背號是23，護腕戴在手肘與手腕之間，球鞋是Air

註*　原文是「近いから」，只有「因為很近」的意思，但沒有特別指什麼。而官方中譯版則翻成「離我家近」。

②42
完①232

②117
⑮130
⑫148

完②75、
完①232

③59、
60
完②209、
210

①168
完⑤70
⑨158
完①168

⑥92
⑪180

⑰138
完⑭36

Jordan V。這些全都是源於麥可・喬丹。

既然流川是打籃球的人，不可能不認識籃球之神喬丹。既然對喬丹如此仰慕，想要模仿的心情也不難理解。

只是他才剛進高中就有這麼多與喬丹相同的商品，看來是因為他有很仔細地追蹤喬丹的活躍新聞（NBA）。流川要去美國這個籃球大舞台的想法，說不定在這時期就已經描繪出來了。

流川在富丘國中就已經很有名，因此除了陵南之外，肯定也有不少學校找上門招生。

可是進入籃球名校就讀，儘管能在高中籃球界立下威名，卻也等於必須讓自己身處在無法貫徹自我意志的環境中。與其如此，或許他認為選擇隨時休學也沒問題的學校，才離他的美國夢「比較近」吧。

進入第二學期後，流川就開始練習英語聽力。看來他並沒有放棄去美國的夢想。

會不會像喬丹忽然宣布退休一樣，流川也忽然就去了美國呢。

黑5

FINAL ANSWER OF
SLAM DUNK NO HIMITSU

◎流川的日語能力

流川楓這個角色沉默寡言，偶爾開口說話也都極為簡短。

難道他的日語不太好嗎？

「只有你是不夠的。」⑬58 完⑩178

與海南之戰，擋下高砂投籃之後，流川對櫻木這麼說。

相對於櫻木經常會說出很多老派用語「睡豬註*」、「一舉手一投①168 完①168

足」或「天才就是99%的天分加上1%的努力」這種偉人反語錄⑱13、14 ⑮171 完⑫189

（？），流川並沒有這麼多話。對安西教練除了說「請教練您繼續給完⑭91、92

我指導……」之外，其他話都沒說。

這時他難得使用「不夠註**」這種普遍常用的詞彙。雖然我們很感㉒25 完⑰103

慨原來流川知道這些詞彙，但他果然不太會使用的日語。

註＊　原文是「三年寢太郎」源於日本民間故事，指很會睡的人。官方中譯版翻成「睡豬」較易理解。

註＊＊　原文是「役不足」，屬於較為文雅的說法，而官方中譯版是直譯「不夠」。

日文中的「役不足」意指「對於優秀的演員來說，這樣的角色不夠看」，也就是說「讓有能力的人做太無聊或簡單的事」。

這時赤木並不在場上，所以這裡流川的發言，應該要說「你的能力不足[*]」才正確。

而他說「只有你是不夠的」，言下之意卻變成「比起我來，你擁有與更強的對手作戰的能力」，以這個場面來說，用這句話顯然很奇怪。

話雖如此，像流川這樣使用錯誤詞彙的日本人也不在少數，我們也常看到很多詞彙被當作與其原意相反的詞義來使用（《冷知識之泉》[**]節目也曾播過關於「役不足」詞義的內容）。

這麼說來，流川說不定是基於認同櫻木的能力，才故意說出「不夠」這種話。

註＊　日文是「力不足」。

註＊＊　『トリビアの泉〜素晴らしきムダ知識〜』日本富士電視台的節目。

雖然日語的使用方式不對，但或許也可以說流川一語道盡了對櫻木的想法。

◎流川有悄悄看完海南對陵南戰!?

湘北要進全國聯賽之前的關鍵，陵南之戰。櫻木因為一記妨礙中籃而送分給陵南，因此對著裁判發火。這時流川對他說了「別像那邊那個兩公尺的」，後來又加了一句：「不過，如果你想下場，我是無所謂。」

如此看來流川知道與海南一戰中，魚住被罰出場這件事。

然而，在看到魚住退場的光景之前，流川就離開比賽會場了。

在海南的清田一記灌籃成功之後，流川就不再看完比賽。櫻木則是在那之前就回去了。

看來流川是不太爽那兩人的舉止才走人的。

可是，雖然說了「沒必要再看下去」而打算回家，但他應該很在

⑰155、156

完⑭53、54

⑯167

完⑬127

意仙道之後的表現。畢竟仙道是讓他初嚐敗績且必須打敗的對手。

所以很有可能流川又回到了會場，再度把比賽看完。

◎大猩猩，覺醒的野性

說到赤木的代名詞，那就是強勁的「大猩猩灌籃」。還有灌籃時會大吼一聲「喝・！」因此也難怪身邊都稱這是「大猩猩灌籃」。這不就像隻大猩猩嗎？赤木會吼出「喝・！」是從三井對他說「來吧！大猩・猩・！」開始的註*。

第一次見到赤木時，櫻木軍團（洋平）說了「對方可不是人類！」而被相同野性之血吸引的海南的清田，也說赤木本來的樣子「因為是大猩猩吧？」說不定赤木真的有猩猩的血統。

⑰
134
完
⑭
32

㉖等
29
完
⑳
149
等

⑧
114
完
⑥
230

①
89
完
①
89

⑱
130
完
⑭
208

FINAL ANSWER OF
SLAM DUNK NO HIMITSU

大猩猩是智商很高的動物，因此赤木學業成績會如此優秀也是因為如此嗎？

而且大吼著「喝！」的赤木，進攻能力會比平常更強。

「大猩猩」這個稱呼，似乎是喚醒野性血統的契機。

◎赤木的志願學校

赤木展現紮實訓練的成果，甚至獲得日本體育第一志願的深澤體育大學推薦入學。㉒59完⑰137

可是全國聯賽結束之後，推薦入學的事情取消了，赤木確定要參加升學考試。㉛173完㉔239

深澤大學的唐澤教練曾說過：「打‧進‧前‧八‧強‧吧‧！」「他‧會‧將‧那‧個河田逼到什麼地步呢……我很期待。」這些話，可惜的是赤木兩者都無法順利完成，因此取消推薦入學也是沒辦法的事。㉒77完⑰155 ㉗75完㉑133

雖然恢復考生身分，但赤木本來就是很認真用功的人，不管他有沒有受到推薦入學，對於升學策略應該有自己的考量。

事實上，在接受推薦入學之前，赤木就有在上物理的輔導課了。

姑且不論湘北高中的學力等級，既然是三年級學生的輔導課，那幾乎就是打算升學了。

從小學就開始打籃球的赤木，始終是以「稱霸全國」為目標，根據妹妹晴子的說法，籃球就等於是他的一切，因此他就算上大學也會繼續打籃球吧。

此外，大學階段到海外留學或畢業後進入企業球隊（當年JUMP連載時，日本並沒有職業籃球選手），這些他應該也都思考過。

既然如此，他的志願應該就是有物理學考科，又以籃球聞名的大學了。

此外，物理是必考科目的，有私立大學的理學科系或公立大學。

以後者而言，無論是文科或理科學院，物理都是必考的基礎科目。

赤木家是間還滿不錯的獨棟透天厝，應該不像櫻木那麼極端地窮

①
102

完
①
102

完
⑦
⑤　54
214、
⑥　108
46

困。所以不太可能因為經濟理由而不能去報考私立大學。

只是，如果家裡還有背房貸的話，也不得不去讀國立大學了。

◎赤木家的隔間之謎

湘北隊員之中，唯一清楚呈現出自家樣貌的就是赤木了。一群高大的紅字軍團就算塞進去，也不顯得狹窄擁擠，看來是間滿寬敞的獨棟建築。

紅字軍團用功讀書的空間，可能就是客廳了。後方有沙發，前面則是餐桌（四人座）。 ㉒103 完⑰181

這裡也是深澤體大的唐澤教練與中鋒杉山等待赤木回家的空間。 ㉒57 完⑰135

比較紅字軍團跟深澤體大兩位所處的房間，兩者的窗戶都有長窗簾（碎花圖案）跟短窗簾（蕾絲），窗戶旁有靜物擺飾（花瓶？），沙發形狀與位置、沙發旁的櫃子與上面的擺飾（也是花瓶？），看起 ㉒56、59、101、103 完⑰134、137、179、181

來就是同一個空間。

這裡如果我們要再進一步確認這個房間位於赤木家的那個位置，

就會發現奇妙的事了。

練完球回家的赤木，經過位於右側的樓梯，從玄關走到最深處的房間。然後他打開門往右一看，見到深澤體大的二位讓他大吃一驚。

深澤體大二位背後的那面窗（外凸窗），跟從赤木家玄關來看靠右・邊的那扇窗，形狀相同。既然如此，這個房間裡，除了外凸窗之外應該還有兩扇縱向的長形窗戶。

可是那扇應該在赤木背後的直長窗卻不見了。赤木背後是牆壁。

這個房間的窗戶，只有掛了窗簾的外凸窗而已。

從屋外看到的外凸窗，隱約可以見到窗內放置擺飾的影子。

在赤木家，同樣的隔間而且有著同樣裝潢的房間，至少有兩間。

那麼，位於玄關右側的那個房間，到底是什麼樣的房間呢？

㉒
79
完
⑰
157

㉒
78
完
⑰
156

㉒
97
完
⑰
175

㉒
56
完
⑰
134

◎揭開宮城良田的預知能力！

宮城良田似乎是個擁有預知能力的人。

當他差點跟大楠打起來的時候，能夠立即判斷洋·平才是老大；跟櫻木一決勝負時，則看出了櫻木的素質。

而且他不是升上二年級才如此，入社時他就說過：「只要剩下五·個，不就剛好」，預知了社員會逐一退社的情況。

無論是哪個例子，事實上對方什麼都沒有做，他仍猜得到也是很不可思議。說不定，宮城就是第六感這種特殊能力很強的人。

不過，他展現出預知能力的橋段，都有共通點。

首先是洋平的例子。以櫻木軍團的站立位置來看，洋·平站得比其他三人還要後退一點。四人的表情雖然也是判斷的指標，但高明的人一開始不會上前去卡位，而是先退一步靜觀其變。因此，宮城才會認為四人裡面的頭頭是洋平。

⑥125 完⑤103

⑥185 完⑯163

㉑76 完⑯214

⑥124 完⑤102

接著是櫻木的例子。櫻木不把周遭驚訝於宮城的行動放在眼裡，區區一年級生就敢向他單挑，宮城應該也感覺得到這不是個簡單的傢伙。這種膽識（單純只是沒禮貌？）想必也被宮城當成素質了。

另外，就是入社時的例子。從學長只剩下赤木與木暮兩人來看，宮城應該是猜想練習也許很嚴苛，或是發生了什麼問題，於是就預言社員留不下來。

諸如此類，宮城應該是從情況來判斷答案的。

也就是說，他的預知能力是基於判斷所衍生的思考。

不過，只要一扯到彩子。宮城這方面的能力就會完全喪失。

彩子跟櫻木走在一起的時候他會去攻擊櫻木；三井等人找籃球隊麻煩時，他也去攻擊打了彩子的不良少年。

雖然依時間點而有所差異，但整體來說宮城判斷狀況的能力很好，擁有身為場上指揮官的控球後衛所應具備的高明能力。

⑦119
完⑥57

⑥147
完⑤125

FINAL ANSWER OF
SLAM DUNK NO HIMITSU

◎良田與彩子的戀愛觀察

儘管宮城對彩子的愛隨時隨地都讓人感覺得到，然而彩子的態度倒是不那麼透明。

只要自己喊了良田的名字，良田就會好球連發。看了這情況，彩子至少知道良田對自己的心意吧。

可惜的是，在《灌籃高手》裡面，他們還是沒有成為情侶。這兩位未來可以期待的描寫有兩種。

其一，是1997年《灌籃高手》月曆上的一張圖。良田騎著紅色機車載著彩子。儘管兩人都沒戴安全帽，速度看起還是滿快的。馬路邊還有神色驚訝地看著兩人的櫻木、晴子、安田、三井、佐佐岡（？）等人。

從這五個人的表情看來，應該是第一次見到良田跟彩子用這種方式上學（或放學）。

此外櫻木與晴子一起出現（其他三人也在），也有點讓人在意。

其二就是動畫片尾的一幕。

第二期片尾使用的片尾曲〈直到世界末日……〉（主唱：WANDS）

唱到「只有回不去的時候」時的那張圖。

那並不是櫻木與晴子的祕密特訓，而是良田與彩子的祕密特訓！

兩人獨處的歡樂時光總是短暫的，就像在千島莊那時一樣，或許

又會被彩子罵、半路還會殺出程咬金，但兩人終究還是獨處的。像這

種機會真的不多呢。

此外，剛才那張圖緊接著下一張圖是一隻小貓坐在三井手上，三

井坐在樹下的樣子。這張圖也很耐人尋味。會跟小貓玩確實讓人驚

訝，但三井身上穿的襯衫為何會是女用款？詳細分析請參考日文版

《灌籃高手的祕密4》（P.221）。

赤木引退之後，良田成為湘北籃球隊的隊長。他似乎成了一名魔·

鬼隊長，但正如他說過「只要能博得彩子一笑，那就是最棒的」，只

要有彩子在，他就會繼續努力。

⑦
23
完
⑤
183

㉕
38
、
⑲
39
198
、
199
完

◎三井選14號的理由

湘北籃球隊應該是按高年級到低年級順位決定球衣背號的。除了櫻木大大吵大鬧從流川手中搶走10號之外，另一個例外就是三井壽了。

以湘北其他例子來說，繼4號赤木、5號木暮之後，三井應該是6號才對。

但6號球衣已經給安田了，三井自己也浪費了兩年的時間。就算大鬧籃球館是他回歸的契機，但他讓社員甚至朋友掛彩，還使得一些人被罰停學反省，這個罪還是很重的。

因此以社團的立場來說，也不可能那麼輕易就把6號給他吧。三井自己肯定也不好意思拿。

所以他不能夠拿6號的背號。

三井重返社團時，社員除了經理彩子之外，還有赤木、木暮、宮城、安田、潮崎、角田、櫻木、流川、石井、佐佐岡、桑田共11人。

因為球衣背號是4～15號，而拜在陵南戰（練習賽）之後有人退

③
160
完③
74

③
172
完③
86

社所賜，幸運地還剩下 1 個背號。除了櫻木與流川之外的三名一年級生照順序排的話，自然就是空出 15 號了。

因為三井犯了危害眾人安危的大錯，所以應該穿上空下來的 15 號才對。這至少是對其他社員最低限度的誠意展現。

然而，三井或許還是無法捨棄對「4」這個背號的執著吧。

入社時，讓初次見面的木暮感到吃驚，學長們也喊他 M・V・P，他明白自己有多麼受到矚目。

再者，從他曾說出「沒・有好配角的話，又怎麼會有主角的活躍！」「就讓你們看看天才與凡人的差異！」這些話來看，他應該理所當然認為自己總有一天會成為隊長。像是在社內分組練習賽時他的背號也是 4 號。

但結果他由於受傷而離開社團學壞，而這麼做只是因為他笨拙膽小。儘管如此三井還是無法斬斷過去的牽絆，才會選擇跟「4」有關的背號吧。話雖如此，他畢竟是個過了兩年荒唐日子的男人，沒那麼簡單就變得坦率。

㉘ 110 完 ㉒ 108

⑧ 95 完 ⑥ 211

⑧ 81 完 ⑥ 197

⑧ 90 完 ⑥ 206

⑧ 80 完 ⑥ 196

事實上，他會說：「吵死人了！小心我宰了你！」「要是下一球

沒進，我會殺了你！？」像這樣喊打喊殺，或是踢開廁所門、或是聽到

一點吐嘈就抓狂大吼「怎麼？你不願意嗎！？」這些混混時期的言行舉

止，在他回歸之後仍經常出現。

看了他這些舉動，就不能不考慮以骯髒手段獲得14號的可能性。

海南戰之中，三井把毛巾扔向桑田。其次陵南戰三井倒下時，去

替他買運動飲料的人也是桑田。

難道桑田是專門幫三井跑腿的嗎！？

若是如此，那就像櫻木強迫佐佐岡（？）的時候：「你累了吧？

跟我換啦。」那樣，三井也可能是強硬地從桑田手中搶走14號的。

不過，也可能是桑田人很好才把14號讓出來啊……

如果少了14號三井壽，湘北也無法打進全國聯賽，更遑論打倒山

王工業了。至於偶爾還是可見到他混混時代的殘影，也讓他的回歸更

顯得戲劇化。所以小三粉絲這麼多，不難理解。

②
94
完②
52

㉑
10
完⑯
148

⑭
95
完⑪
173

⑰
104
完⑬
242

⑩
16
完⑧
36

㉚
187
完㉔
63

⑨
73
完⑦
131

◎小三的球鞋是得過設計獎的？

全國聯賽後的練習時，宮城說出「我·的時代來了」讓三井很不爽。

當時他腳上穿的「HIGHTIME」（asics）球鞋是井上雄彥先生所設計，在1995年獲得優良設計獎。

在JUMP及單行本上都有提過關於「HIGHTIME」的事，但包含三井穿著「HIGHTIME」畫面的前一頁跟後兩頁，都是JUMP連載時沒有而在單行本初次登場。

這麼說來，三井在變壞時，還模仿當時正紅的男星江口洋介留了及肩長髮，也會把信賴的恩人安西教練的照片帶到比賽會場，就是有點追求前衛的感覺。

既然他是這樣的人，那麼肯定會立刻買下獲得優良設計獎的球鞋吧。

㉛
182
完
㉔
248

㉗
封面折頁

⑰
123
完
⑭
21

◎木暮的T恤收藏名鑑

提到湘北籃球隊副社長木暮，就會聯想到他在決勝戰——陵南戰那一記決定性的3分球很令人感動。但如果是忠實粉絲，肯定也對他的T恤之多難以忘懷。

所以我們現在來回顧一下木暮的T恤蒐藏吧。

	長頸鹿（珍）	落1
小鬼Q太郎	牛	①102 完①102
海馬	鴨子（小鴨馬桶？）	②36 完①226
烏龜（鱉？）	小貓（還有飼料）	⑥117 完⑤95 ⑥141 完⑤119
ラブ註*字樣（背後「愛」字）	兔子	⑦24、25 完⑤184、185 ⑦38 完⑤198
柿（KAKI）	BANANA（高中1年級）	⑦106 完⑥44 ⑧88 完⑥204
茄子		落3 ①151 完①151 ③82 完②232

註＊ LOVE 的日語假名拼音

草莓（高中1年級）

♪·

照相機（中學1年級）

Q·傘·

眼鏡蛇

動漫人物、生物、食物、文字、符號、物品等，T恤上的圖案五花八門，而且絲毫沒有關連性。

硬要說的話，生物是他上了高三之後才出現的圖案。

自從確定打進全國聯賽之後，可能是沒什麼投注在T恤上的時間和熱情，看到木暮的T恤收藏次數也慢慢變少了。

儘管如此，從中學時代開始的蒐集魂，未來也請持續下去。

今後也很期待新作品公開的那天呢。

魚·

哆啦A夢（肚子）

THREE O'CLOCK（高中2年級）

鳥羽毛（葉子？）

アンメルツ字樣

⑧166 完⑦42　⑨16 完⑦74

⑪183 完⑨161　⑯35 完⑫73

㉒44 完⑰122　㉑70 完⑯16

㉓10 完⑱28　㉑75 完⑯16

㉒113 完⑰191 12 13 208 233

㉖127 完㉑

㉙封面 完

FINAL ANSWER OF
SLAM DUNK NO HIMITSU

◎角田搞錯方向的努力

湘北籃球隊的次要成員中，個子最高（180cm）的是二年級的角田悟。而每次出場都展現最沒用的樣子，也是他。

翔陽戰，下半場剩1分50秒。角田代替退場的櫻木上場。他唯一的看點也只有這大約兩分鐘的時間。這時，翔陽只差湘北2分，他很果斷地跑去搶投失的球，為了守住僅僅兩分的差距，角田也很努力。

儘管如此他還是很沒用。

⑪160　完⑨138
A46

① 陵南戰（練習比賽）

赤木受傷退場，正當大家猜測「會是二年級的角田學長嗎？」上場時，儘管他自己在那邊困惑，最後還是沒上場機會。

④149　完③241

② 三井引起的暴力事件

鐵男一腳就把他KO了。

⑦128　完⑥66

③續・三井引起的暴力事件

明明比潮崎先被KO，櫻木報仇時還比潮崎晚算到他。

⑧31
完⑥147

④社內練習比賽（海南戰之後的練習）

被櫻木在眼前灌籃也就算了，櫻木還覺得他「速度和力量都無足輕重」。

⑮183
完⑫201

⑤山王工業戰

野邊認為「這傢伙一點都不夠看！」不把他當一回事，然後擊潰他。

㉖51
完⑳171

雖然角田總是展現出如這般沒用的樣子，但他儘管沒用，還是有很努力地、拼命地展示自己存在的意義。「今年的魚住跟去年不一樣嗎......」像是試著去附和彩子的話，或者「唔......真糟的氣氛......」

④10
完③102

④30
完③122

表達這種似乎完全掌握比賽情況的說法。

此外，對於完全不管學長就上場的一年級生（而且是門外漢）櫻木，他也是會提出「連熱身運動都不知道嗎」「難道櫻木看得出來木

④138
完③230

暮學長今天狀況很好嗎？」這種很有學長樣子的疑問。

⑤25
完④63

37

FINAL ANSWER OF
SLAM DUNK NO HIMITSU

甚至，他也會展現身為學長的經驗，對著板凳區的一年級說：

「去年仙道一個人獨得47分，我們輸得很慘！」這種話。

在陵南戰（練習比賽）中，因為嚐到二年級中唯一沒當上先發球員的屈辱，所以便在比賽中徹底地展現自己。

可是話說得頭頭是道，對學弟們展現學長威風這種事也維持不了多久。

當隊友們在社團教室談論聽說宮城回來的消息時，對於佐佐岡的疑問只不置可否地回了一句「啊啊」，而接下來，佐佐岡也不再向角田進一步問下去了。

要繼續從事社團活動，自己的努力是很重要的。只是他似乎搞錯了該努力的方向。

詳細陳述自己歸納的短評，大概是他自認能做的努力了吧。

在湘北王牌中鋒赤木引退的現在，比起那些事情，還是希望他能更專注勤奮地練球才好。

◎潮崎的苦惱

湘北籃球隊中，只有一個學長在全國聯賽完全沒有上場機會，那就是二年級的潮崎哲士。

關於與他同樣二年級又來自同一所國中的角田，我們前一段已經提過了。但說不定潮崎比他還更慘。

陵南戰（練習比賽）的下半場。赤木受傷，當大家猜測角田會遞補上場時，結果是櫻木上場。「但是櫻木花道沒問題嗎……才開始學打籃球沒多久……」潮崎這種說法與其說他在擔心櫻木，還比較像感到嫌棄。(④156 完④8)

另外，在宮城回到籃球隊之前。聽到宮城已經來學校時，潮崎說：「要是一個不小心，會被禁止出賽的。」很明顯地對於宮城的歸隊感到棘手。(⑥141 完⑤119)

非議他人（或類似的行為）是常有的事，所以潮崎說的話也沒什

FINAL ANSWER OF
SLAM DUNK NO HIMITSU

麼好大驚小怪。只是以潮崎來說，他似乎有著只有他自己知道的苦惱。

陵南戰（練習比賽）中，本以為只是個普通小混混的櫻木居然大大出了一番鋒頭，而宮城才一歸隊，就馬上展現連安田都反應不及的速度。

一想到這兩人未來很可能就會以隊伍中心人物的身分活躍，潮崎或許很在意自己會因此被從先發拉下來吧。

櫻木跟流川一對一單挑時，聽到（可能是）佐佐岡說「他們兩人的比賽好像很有趣」，回答「按照常理判斷……」等一段話的人應該是潮崎，是否因為他很在意櫻木的成長呢。

在赤木的帶領下還能繼續社團活動，表示潮崎應該也很有毅力。

他會感嘆自己的弱小，或許也會為球隊越來越強感到高興，但另一方面，無法上場比賽，對他而言也是個巨大的煩惱吧。

在板凳區加油吶喊時，潮崎的心裡如果總是抱著這個念頭，那就太太令人難過、太令人難過了。

① 125
完① 125

㉒ 82
完⑰ 160

◎關於桑田和佐佐岡的爭議

全國聯賽參賽申請表上，顯示了湘北隊員們的全名、身高、體重、國中就讀學校等資料。全隊的球衣背號也就此確認了，但有一點令人特別在意。

那就是桑田與佐佐岡的背號。

也就是說，角野戰時，我們知道這兩個人的球衣背號分別是桑田13號、佐佐岡15號，但到了全國聯賽前夕，就變成桑田15號、佐佐岡13號，只有這兩人的背號換了。

再往前追溯一下，陵南戰（練習比賽）時，桑田是13號，恐怕佐佐岡就是16號（用膠帶貼），桑田的背號應該比佐佐岡還要前面。

儘管如此，在全國聯賽之前為什麼桑田的背號就吊車尾了呢？

我們來關注陵南戰的這一幕。看到一年級的因為是最後一場比賽所以大聲吶喊加油，彩子拍著他們的肩膀說：「這才像我們湘北的球員嘛！」

㉓172
完⑭70

⑰172
完⑭70

③155、172
完③69、86

⑨161、163
完⑦219、221

㉓47
完⑱65

41

這時，佐佐岡沒有被彩子拍到肩膀。

我明明有大聲加油了，為什麼只有我沒讓彩子拍到肩膀呢……說不定他會這麼想。

對彩子心動的肯定不會只有宮城。入社當天，一年級會面紅耳赤①170 完①170可不是假的。佐佐岡肯定也多少對彩子有些憧憬吧。

可能佐佐岡對桑田是有些嫉妒的。

而且這跟三井搶14號的疑雲可能也有關連。對於被差遣跑腿（或是為討好學長而跑腿）的桑田，拿到比自己還前面的背號肯定不會讓他太高興。

佐佐岡跟石井來自同一所國中（大塚二）。兩人是一起練習過來⑮132 完⑫150的，如果他們從以前就很認識彼此的話，彼此心裡肯定能有一點默契吧。

可是，桑田跟佐佐岡之間要這樣說不定就比較困難了。

◎花形的困惑

翔陽的中鋒花形，雖然沒什麼力量，不過很擅長後仰跳投或製造對手犯規，是屬於陰柔型的中鋒球員。

而且他也深受隊友的信賴。「真是令人信賴的傢伙……」正如高野的想法，光憑花形一句話，就能改變隊伍的氣勢了。

⑩139
完⑧159

藤真會因為花形伸手示意而先不上場比賽；當花形因櫻木的犯規而受傷時，藤真也暗自擔心著：「要是花形在此時下場，那可糟了!?」

⑩133
完⑧153

花形還真不愧是翔陽的明星選手。

⑪78
完⑨56

可是，花形似乎並不信任藤真。

⑩39
完⑧59

海南與湘北對戰時，在觀眾席上的花形就說：「藤真和牧最大的不同，就在於這種不服輸的力量!?註*」

⑭38
完⑪116

註*　原文沒有指「不服輸」的力量，是官方中文版增譯的。按照前後文推論，花形這裡指的應該是牧的肌肉對抗性比藤真強，至少可以跟赤木對抗。

FINAL ANSWER OF
SLAM DUNK NO HIMITSU

他明知道牧本來就是以力量優勢獲得好評，此時實在沒有必要把藤真拿出來做比較。這話言下之意似乎也意指藤真並不是神奈川第一的球員。而花形似乎比去年更成熟可靠，因此對他來說，或許藤真已經單純只是藤真而已，沒有比較特別。

在海南對陵南戰時，對於藤真提及櫻木所說的話，花形在心裡很快地補了一句：「我承認櫻木的才能，不過……」[註＊]而在藤真再度解說時，也做了「他的細胞在瞬間就做出了反應」這種更深一層（也不知道算不算）的補充。

此外，當女孩子想跟藤真握手時，長谷川雖想著「不愧是藤真」，但花形卻顯得有一點不滿的樣子。

花形對藤真是否抱持著對抗的心理呢？

當時，若花形沒有阻止藤真上場的話，翔陽或許就不會輸了。

⑩ 141 完⑧ 161
⑱ 153 完⑭ 231
㉑ 52 完⑯ 190
⑫ 179 完⑩ 115

註＊
原意應該是在呼應藤真說的「如果福田當場跳投，櫻木就能蓋到火鍋」，所以花形才會說（原文直譯的話）「如果當場跳投的話…」這裡是繁中版翻譯多作詮釋。

◎長谷川傳達不出去的心意

與湘北比賽之前，「我能抑制三井的得分在五分之內。」翔陽的長谷川一志發下豪語。

他曾在路上看到正值小混混時期的三井，所以深信高中三年來一直認真練習的自己跟中學時不同，肯定不會輸三井的。^⑪68 完^⑨46 ^⑩15 完^⑧35

可是，在上半場結束時，長谷川就已經讓三井得了五分。

接著在下半場，湘北喊暫停時。長谷川再度奮起，他要求「對三・井用BOX ONE的戰術」。^⑪34 完^⑨12

上半場，翔陽喊暫停時。藤真鼓勵了隊員們，但似乎沒有點到長谷川的名。^⑩119 完^⑧139

儘管如此，他似乎還是會忍不住認為自己比藤真（光是學年全校落^⑦第一名這個事實就已經比藤真優秀了吧……）還要優秀吧。

FINAL ANSWER OF
SLAM DUNK NO HIMITSU

◎長谷川傳達不出去的心意

與湘北比賽之前，「我能抑制三井的得分在五分之內。」翔陽的長谷川一志發下豪語。

他曾在路上看到正值小混混時期的三井，所以深信高中三年來一直認真練習的自己跟中學時不同，肯定不會輸三井的。

可是，在上半場結束時，長谷川就已經讓三井得了五分。

接著在下半場，湘北喊暫停時。長谷川再度奮起，他要求「對三・井用BOX ONE的戰術」。

上半場，翔陽喊暫停時。藤真鼓勵了隊員們，但似乎沒有點到長谷川的名。

儘管如此，他似乎還是會忍不住認為自己比藤真（光是學年全校第一名這個事實就已經比藤真優秀了吧……）還要優秀吧。

⑩15 完⑧35
⑪68 完⑨46
⑪34 完⑨12
⑩119 完⑧139
落⑦7

FINAL ANSWER OF
SLAM DUNK NO HIMITSU

另外，換藤真上場時，他拍了拍隊·友們的屁股鼓舞大家，不知為何也沒拍到長谷川。

沒錯，長谷川老是被藤真無視。

上半場彷彿可以直接忽視似地，完全看不到長谷川的活躍。

可是陵南的越野也說了「那個6號，雖然並不起眼，但動作一直都很俐落準確」。正如長谷川賽前的宣告，不得不承認他讓三井的得分停留在五分，實在了不起。

然而這麼優秀的表現，卻沒有獲得藤真的稱讚。

後來藤真終於對他說：「一志，在球場上可以多表現出自己。」

想來他應該很高興。

既然誇下海口要「控制在五分以內」，那麼再被多得分就麻煩了。

他打算讓藤真看到自己的好表現。

但如他向藤真宣告般的優秀表現，也僅止於蓋了三井一鍋而已，最後還是丟了預期中四倍的分數，讓三井得了20分。

就這樣，長谷川高中最後的大賽結束了。

⑪58 完⑨36

⑪33 完⑨11

⑪60 完⑨38

⑩182 完⑧202

儘管到最後沒有得到回報，但他對藤真的心意肯定是真的。

◎魚住的未來危險了！！

陵南的魚住，只要遇上有關赤木的事，總會變得特別熱血。

契機是一年前的比賽，後來他為了不讓自己輸給赤木，就增加了 ⑤18 ⑳57

他最厭惡的腳步[註*]訓練量，從頭苦練腳力與腰力。 完④56 ⑯15

湘北戰（練習賽）時，他的膝蓋還戴著護膝，可以窺見他對腳步 ④8等 完③100等

的練習非常熱衷。 完④56 ⑯15

此外，他因為櫻木犯規而流了鼻血，卻在短暫的時間內便在鼻孔 ④165 完④17

塞了東西止血，也可以感覺得到他對與湘北的比賽有多投入。 ④184 完④36

註＊ Footwork：籃球員（尤其是中鋒）的腳步很重要，關係著可否宰制禁區。如 NBA 休士頓火箭前中鋒「大夢」Hakeem Olajuwon 的美妙步法，就被封為夢幻步（Dream Shake）。近年 NBA 許多知名球員如 Kobe Bryant、Dwight Howard、Carmelo Anthony 都曾登門拜師學藝。

FINAL ANSWER OF
SLAM DUNK NO HIMITSU

然而在縣內四強決賽時，魚住的膝蓋上已經沒有護膝了。難道是

過度使用的膝蓋情況好轉了嗎？

不對，跟湘北與三浦台比賽時也說：「今年的湘北果然很強……」⑨134 完⑦192

的。」觀看湘北與三浦台比賽後他說過：「在高中聯賽的預賽中，我會贏⑥83 完⑤61

他應該會朝著打倒赤木、打倒湘北持續努力才對。

然而，他已經放棄苦練腳力與腰力了嗎？還是他只在與湘北的練

習賽之前進行腳步訓練呢？

湘北與山王工業比賽中，這樣的魚住為了鼓舞赤木，竟開始削蘿㉘74 完㉒72

蔔。這是努力做廚師修行的他獨有的激勵方式吧。

然而他削蘿蔔的手位置卻很奇怪。

他把右手（拇指）放在菜刀上方。

這樣就無法削蘿蔔的皮了吧。應該說這樣可能會誤切到捧著蘿蔔

的左手才對。

不只沒辦法拿好菜刀，還把菜刀拿進體育館的魚住，還很可能因

違反刀槍管制法而挨罰呢。

脚步訓練跟廚師訓練都是半調子，而且還可能成為罪犯，魚住的將來實在令人堪憂。

◎仙道很中意阿福 ♥

仙道總是我行我素的。他會因睡過頭而比賽遲到、在教練正在大抓狂時也淡然地吃著醃漬檸檬片、還會在上課時睡覺。

但是像櫻木跟宮城或三井在一起時那種隊友之間的玩鬧，他好像就沒展現過。

雖然比賽中他會鼓舞隊友往前衝，但除此之外似乎對他人沒什麼興趣。然而也是有人能讓這樣的仙道敞開心房，那就是阿福。

「我們的福田很厲害吧？」從他這句話就能感覺到他對阿福的看法。

看來阿福的態度，似乎令仙道非常中意。

③178、179
③92、93
④116 ⑱78
⑭156
③170 ⑮10
⑱208
—64

FINAL ANSWER OF
SLAM DUNK NO HIMITSU

仙道對於自己面前的人，無論形式如何，大都是持歡迎的態度。像櫻木那種門外漢也好，流川那種進攻狂人也罷。

在湘北戰（練習賽）中，「第一次看到，打球打得那樣快樂的仙道……」就像田岡教練所說的這樣，仙道喜歡能燃起他對抗心的人。

入社時明明球技最差，但阿福面對仙道時的態度，在周遭人的眼中看來，或許只是個搞不清楚狀況的傢伙吧。不過對於仙道而言，跟他面對櫻木或流川時是一樣的，且為此感到高興。

此外，就像比田岡教練先看出櫻木的資質一樣，仙道也早早看出阿福是陵南不可或缺的一名球員。至少他認為阿福是重要的隊友（或許也有更進一步的情感？），所以當阿福不能來社團時，仙道會仔細地向他說明籃球隊的近況。

湘北戰（練習賽）時缺席的阿福會認得櫻木，也是這個原因吧。

⑮
145
完
⑫
163

⑤
166
完
④
204

◎越野與福田水火不容

湘北戰（練習賽）時，越野對櫻木生氣地大吼說道，這是「今年

最初的重要比賽」。

在福田被無限期禁止社團活動的那場練習賽中，彥一在場。

可見得這場練習賽應該是在彥一入學後所辦的，聽起來跟越野對

櫻木所說的話有所矛盾。

然而對越野來說，有福田在的練習賽似乎一點都不重要。

陵南籃球隊在仙道當了新隊長之後，有了新的開始。

第二學期的某天，越野與福田在練習中發生了激烈衝突。

「混帳，給我道歉！」能帶動全隊氣氛的越野非常生氣，福田卻

對此完全無視。

就像彥一所說，或許因為仙道不在，隊上的氣氛就很差，而他們

兩人似乎也不怎麼尊重對方。

④
118
完
③
210

⑯
153
完
⑬
113

黑
12

⑰
139
完
⑭
37

FINAL ANSWER OF
SLAM DUNK NO HIMITSU

畢竟是好強不服輸的越野，因此只會覺得球技曾經最差的福田對⑰139 完⑭37

仙道的態度，就像櫻木一樣根本就是胡鬧。

更何況福田還曾經「攻擊」田岡教練，導致被禁止參加社團活動。

另一方面，福田應該也不是很喜歡越野。

越野在與海南比賽時，儘管想阻止牧卻還是被牧‧撞開（因此在確⑯172 完⑬132定進入延長賽時，比任何人先抱住仙道）；與湘北比賽時，要防守他⑰74 完⑬212的三井輕鬆說了「簡單」一詞，兩次都被當成雜魚看待，簡單說其實⑰124 ⑱137還滿弱的。

此外福田還認為「以‧實力而言我是第二……」，能支持仙道的只完⑭22、215有自己而已。

這兩人或許能認真在籃球上聯手，但不知是誤會或是逞強，若是黑12變成這樣的關係要修復應該不太容易。

◎彥一留級的假說

我們在前頁提到關於陵南的越野與福田不合一事，而福田被罰無限期禁止社團活動的那場練習賽中，彥一在場也有點詭異。

按照田岡教練的說法，這場練習賽是福田入學一年後的事，因此就算假設福田是在入學前就已經參加練習，從一月到湘北賽前的四月中應該沒舉辦過練習賽。⑯152、153⑬112、113完

重點在於湘北戰（練習賽）中，越野對櫻木說的「今年最初」的⑬。完

「今年」該怎麼詮釋。④118完③210

以日本來說，一年可以用「年號（西曆）」或「年度」來表現。

例如，所謂的平成18年（2006年）這一年，就是平成18年（2006年）1月1日～12月31日。而《灌籃高手》是高中生的故事，所以也排除政府或企業常用的會計年度（每年六月結算）表示法。越野將「今年」以「年號」來表現就是1月以前，若以年度來表現就是4月以前，即福田與彥一皆在場的練習賽舉辦之時。

所以無論越野認為這場練習賽是否重要，彥一的存在都很不自然。

這裡我們所能想到的，就是彥一留級的可能性。

彥一似乎是在三浦台戰中第一次知道宮城的存在，所以他的筆記程度肯定不高。說不定他就是沉迷在自己低水準的筆記中，所以疏忽了本分該顧好的課業。

當然也可能只是他太熱衷於筆記，所以在確定考進陵南之後就先來參觀比賽也說不定……

到目前為止，彥一一場比賽都沒上場過。若搞到要留級的話，可不是鬧著玩的呢。

⑨81 完⑦139

◎彥一其實是貓

口頭禪是「需要Check（或譯要記下來、需要研究）」的相田彥一，在井上雄彥所畫的〈BABY FACE〉（週刊少年JUMP 92年3、4月合併號）這篇作品中也曾登場過。但不是以人，而是以貓的姿態登場。這篇故事的主角是名為BABY FACE的殺手。他深愛一名女子，那名女子曾養過的貓就叫做彥一。而且似乎已經死掉了。飼養彥一的女子，在一間名叫LAMSON的便利商店打工。

在湘北即將迎戰豐玉時，相田彥一曾打電話鼓勵湘北球員們，他撥電話時所在的建築物招牌上寫著「（M？）SON」外觀上也很像，應該就是同樣的便利商店。

另外一提，在這部作品中，BABY FACE工作地方（建築業）的前輩中，也出現跟櫻木軍團中其他三人組很相像的角色。

〈BABY FACE〉收錄在新裝版的《變色龍》（日本集英社）一書中，還沒看過的讀者也需要Check喔！

㉓
51、
52

完⑱
69、
70

FINAL ANSWER OF
SLAM DUNK NO HIMITSU

◎池上的防守能力

陵南的池上亮二——到底是個怎麼樣的球員，長久以來一直是個謎。我們可以隨著故事的發展，稍稍揭開關於他的情報吧。

① 湘北戰（練習賽）

魚住傳球給5號時喊了「池上!!」從這裡可以知道陵南的5號就是池上，而且池上還是陵南的先發球員。

④ 58 完③ 150

② 湘北對翔陽之戰

走錯球員休息室的清田，在看到池上時心想的是「三年級的池上」。這裡我們得知池上是三年級的。

⑩ 175 完⑧ 195

③ 海南戰

池上代替福田上場時，有人說了「防守深受好評的池上」。此處我們能知道池上擅長防守。

統整之後得知，池上是陵南的三年級，先發選手（曾經是）。球衣背號5號。是個擅長防守的球員。

⑰ 20 完⑬ 158

其中，將他身為球員的特色說得最明白的，就是「防守深受好評的池上」這句話了。

可是，他的防守能力卻令人懷疑。

在湘北戰（練習賽）中，他以為流川會拿到球，於是放掉了木・暮；決勝戰中，再度沒守住木暮而讓他投進了三分球。

兩次在同樣的對手身上發生同樣的失誤，池上沒有學習能力嗎？

話雖如此，他只有抄截似乎還是不錯的。

在海南戰中從牧手上抄球，在湘北戰時，則從流川・手上搶到球。

在神奈川的頂尖球員，他也發揮了他的能力。

面對神奈川的頂尖球員，他也發揮了他的能力。

再怎麼說，海南戰的大半場（面對神時又會展現出怎麼樣的防守呢）與武里戰中，我們不清楚池上的表現，因此也很難評斷他的防守能力。

可以確定的，只有他在陵・南中防守是最好的。

⑤
21
完④
59

㉑
63
完⑯
201

⑰
62
完⑬
200

㉑
62
完⑯
200

⑲
16
完⑮
34

57

FINAL ANSWER OF
SLAM DUNK NO HIMITSU

◎翹社團大王—菅平

陵南對湘北的下半場，魚住因為櫻木的好表現而有了四次犯規，必須先下場坐板凳。這時代替他上場的球員就是陵南的11號菅平。

雖然是上場了，但心聲卻是「不行，太高了!!」或「好驚人的力量!!」根本不是赤木的對手。就算他的對手是擁有全國頂尖實力的赤木，表現也未免太悽慘了一點。

不只如此，正在觀戰的海南的高砂還說他：「那·個中鋒的負擔太重了!!」真的很慘呢。

如果這是第一次比賽也就算了，但他已經出賽過了。

海南對陵南的下半場，11號上場代替退場的魚住。接著在福田再度上場之前，菅平都在場上比賽。

可是他在場上的這段期間內，幾乎是牧與仙道一對一單挑的狀態。除了菅平上場那一瞬間，我們幾乎無法確認他的行蹤。不能否認很有可能他中途就逃跑了。

⑲110
完⑮128

⑳10
完⑮206

⑳13
完⑮209

⑲121
完⑮139

⑰25
完⑬163

⑰53
完⑬191

畢竟無論如何，只要平常練習時是跟魚住對抗，那就算對手是赤木也不至於會覺得「太高了」或「好驚人的力量」。

也就是說，菅平平常就沒有和魚住做對抗練習，或是連練習都不到場吧。還是說，由於我們在湘北戰（練習賽）中並沒有看到像菅平的選手，有可能他是在縣預賽之前才入社的也說不定。

無論如何，我們不認為菅平有認真地在和魚住練習。

而這樣的菅平可能已經反省了，他似乎在心中發誓會認真練習。在魚住宣告引退時，我們可以看到菅平的人影；進入第二學期時，看起來應該是菅平的人也站在越野旁邊。

原本只是大個子的魚住，在經過努力後成了隊伍的重要支柱，或許菅平只要持續練習，成果也會令人驚訝呢。

黑
10

㉑
172

完⑰
70

◎帝王的美學

海南大附屬的牧紳一，無論是老成的臉還是球技都堪稱神奈川No.1。

然而，為什麼牧從來不灌籃呢？

與湘北戰中將櫻木撞飛（雖然是故意犯規）；與陵南戰中搧了仙·道火鍋，所以牧應該具備了灌籃要有的力量及跳躍力才對。

不過考慮到他的位置（ＰＧ）註*，畢竟他並沒必要特意去灌籃，所以或許他只是不灌籃而已。

然而，無論再怎麼有跳躍力跟力量，只要無法單手把球拿好，就沒辦法灌籃了。

難不成他的握力異常地弱到連球都抓不住的程度嗎？

不對，不灌籃肯定只是他個人的美學罷了（我們深信）。

註 ＊ 控球後衛

⑭132 完⑪210
⑰38 完⑬176

◎資產家的兒子——紳一同學

和湘北的隊員相較之下，海南大附中的球員看起來似乎比較有錢。

因為海南不是公立學校，而是私立大學附設高中，所以有錢的孩子相較之下會多一點吧。

而擔任隊長的牧，果然是有錢人家的小孩。

上課時，可以看見牧戴著眼鏡。是因為他視力不佳？還是將眼鏡當作流行配件才戴的？雖然我們不知道他是近視還是老花（？）或是趕流行，但眼鏡似乎是必要的。

可是，牧在比賽時或觀察比賽時，都沒有戴眼鏡。

再看其他學校平常就戴著眼鏡的球員們（木暮、石井、花形），戴眼鏡的人應該就是視力不好吧。

而同為海南的眼鏡一族宮益在上場比賽時，會將平常的眼鏡換成比・賽用眼鏡。

⑫
135
完⑩
71

完⑨
⑦ 122
180 ⑳
⑮ 17
213

―
64

FINAL ANSWER OF
SLAM DUNK NO HIMITSU

矯正視力的眼鏡不只一副（還分場合使用），說不定這就是富裕的海南的一般標準。

那麼看來，牧除了上課之外，應該都是戴著隱形眼鏡的。

目前隱形眼鏡雖然很普遍，但在作品連載當年，一般高中生不會這麼理所當然地擁有隱形眼鏡。對於家境貧困的學生而言是不可能的。

再怎麼說，牧家是有錢人的證據，就在他搭乘的房車方向盤是在左前方（進口車）註* 那一幕（98年灌籃高手桌上月曆）。那應該是他家人的車。擁有進口車的家庭肯定很富裕。而且這幕是月曆上的四月，也很可能是為了慶祝畢業或拿到駕照，才收到車子當禮物。

話又說回來，握著方向盤的牧看起來根本不像18歲，反而像大公司裡的管理階層人員。

就算有錢，但天生長得糙老總覺得有點可憐。

註* 日本國產車的方向盤通常在右前方。

◎神的全國登場呢？

全國聯賽第一場比賽的馬宮西戰，上半場剩餘14秒。神投進了這場比賽個人的第五記三分球，觀眾席發出了震耳欲聾的歡呼聲。

神是神奈川的得分王，也是被選為神奈川最佳五人的球員，因此觀眾的反應那麼大也很正常。

可是他在去年的全國聯賽中不只沒有先發，連板凳球員都不是。

跟從一年級開始就深受矚目的牧不同，他並非一開始就是全國水準的選手。

在角野對湘北戰之時，神跟清田一起去觀戰，造成觀眾席上一陣小騷動，紛紛說：「是・海南的神!!」

從這狀況看來，神已經是縣內的有名人物了。

最遲在去年冬季選拔的比賽中他一定有上場的機會，神應該就是當時在全國比賽中登場的吧！

⑨
157
完⑦
215

⑭⑪
19、
97、
20、
98

完⑪
169

⑨
9

㉑
124

完⑰
22

㉕
59

完⑲
219

㉕
74

完⑳
12

◎高砂超人的能力

縣內四強賽第一戰。湘北差一步就能打贏海南了。只因為櫻木沒有傳球給赤木，而是誤傳給了海南的高砂。

比賽後，流川說過「你會失誤的事，他們早就計算在內了」，而海南的高頭教練也在比賽中就看出櫻木是個門外漢，既然是初學者的失誤，或許也不必那麼大驚小怪。

反而應該說，清田察覺了三井的打算，這點才是勝敗的關鍵。

問題是，為什麼櫻木會傳球給高砂呢？

赤木跟高砂的外表，尤其是臉及髮型很相像。在追逐奔跑的肉搏戰狀態下，就算是隊友，也很有可能搞錯兩個人。

櫻木或許也是因為這樣的理由，才會傳球失誤。可是赤木與高砂兩人，並不是「相像」這個問題。

雖然是一瞬間發生的事，但這場比賽中，有兩個赤木。就在小菅

⑬
17
完⑩
137

⑮
97
完⑫
115

⑮
159
完⑫
177

（8 號）這名球員投籃沒有命中時發生的事。

赤木搶到籃板球時，可以看到海南球衣 5 號的高砂。在這瞬間之

前^{註*}，從赤木的方向來看，站在他左邊的球員應該是高砂。

看來高砂似乎擁有瞬間改變球衣顏色的能力。

櫻木曾經因為太著急，所以不小心就把球傳給了流川。

在海南戰中，被牧與神的包夾下太急躁，才會以為變換了制服顏

色的高砂是赤木，而把球傳了過去。

就像三井的想法「這些傢伙真的是人嗎」一樣，至少高砂擁有常

人難以想像的能力吧。

畢竟是連續十七年打進全國聯賽的隊伍中的先發球員啊！

註＊
⑬ 17 最後一個畫格

⑬
95
完
⑩
215

⑥
21
完
④
239

FINAL ANSWER OF SLAM DUNK NO HIMITSU

◎有實力的人——武藤正

確定連續17年打進全國聯賽，甚至還能獲得全國第二名的海南大附中。身為其先發之一，但直到全名、學年、身高、體重公開之前，就是武藤正

 16 107 完 13 67

存在都很不鮮明（連作者自己好像也不太記得）的球員，就是武藤正了。乍看之下，他的外表跟豐玉的金平教練沒什麼兩樣，在海南的選手中，也非常少描寫到他的表現。

只是既然身為書迷，肯定不會錯過他，也不可以忽略他。預防萬一，我們就列舉一下他那很難想像是超強名校先發的華麗表現吧。

●湘北戰

　被流川抄了一球還得分了。 　　　　　⑬ 102 完 ⑩ 222

2　儘管無人防守（在湘北板凳區的祈禱之下），投籃還是不進。 　⑭ 118 完 ⑪ 196

3　與宮益交換後，高頭教練想著：「這下子你們不能再耍把戲了吧!!」 　⑭ 155 完 ⑪ 233

●陵南戰

1　被福田乾脆地甩開且被得分。

再度被福田乾脆地甩開且被得分。

2　三度被福田乾脆地甩開且被得分。

3　似乎完全阻止不了福田，還是被得分了（第四次）。

4　光看這幾項，不只讓人懷疑武藤的實力，就連高頭教練起用選手的能力都讓人懷疑了。

儘管如此，武藤仍是適合當海南先發的選手。

海南對武園戰。就算海南是全國聯賽的常客，這畢竟是縣預賽的第一戰。就像山王工業一樣，海南的壓力應該不小才對（不過牧他們坐在板凳區，所以是否如此也很難說）。

而在這之中，武藤便大大方方地灌了籃。就像湘北對翔陽時的櫻木（雖然那球犯規），或海南對陵南時的清田那樣，這記灌籃是可以提振比賽氣勢的。

⑯ 157 完⑬ 117
⑯ 150 完⑬ 110
⑯ 146 完⑬ 106
⑯ 127 完⑬ 87

⑮ 162 完⑬ 122
⑪ 144 完⑨ 122
A 49

FINAL ANSWER OF
SLAM DUNK NO HIMITSU

此外他還說過：「安西教練沒來？」「你們看深津……他變得比宮城還低。」「陵南只有櫻木所盯的池上還能施展。」「你叫松本。」「他叫松本。」

要是沒有澤北，他會更顯出光芒。」等，這些連經常解說比賽的牧都沒發現的事，他比任何人都更早發現，連球員特色他都清楚。

看到他這些發言，就知道他是個很有觀察力的球員。

武藤說不定真的是個有實力的人。

全國聯賽之後，這個有實力的人居然不在海南陣中。三年級應該還會留到冬季選拔賽之後吧！？為什麼只有武藤引退了呢？

捨棄全國第二名隊伍的先發球員這個頭銜引退，可能真的另有隱情吧。

再仔細看看，觀看比賽時，武藤也經常消失不見。他是去了哪裡呢？想到武藤的英姿無法再出現在秋季的國體註*或冬季選拔賽註**上，就為他感到不捨啊。

註　＊　「國民體育大會籃球競技」，在秋季舉辦，簡稱國體。

註＊＊　「全國高中籃球選拔優勝大會」，在冬季舉辦，又稱為冬季選拔、Winter Cup。

⑰123
完⑭21
68

⑲78
完⑮96

㉗24
完㉑82

㉗57
完㉑115

㉛175
完㉔241

◎小菅的真實身分

海南大附屬高中8號，在全國聯賽第一戰對上馬西宮時，曾被喊著「投得好！小菅！」的一名球員。

到這裡我們才得知「海南的8號＝小菅」，而海南的8號在這場比賽之前，也曾出賽過3次。

完⑳ 109、110 ⑳47、48

1武園戰：先發上場。

A 49

2湘北戰：跟宮益交換上場，直到上半場結束。

⑬ 20　完⑩ 140

3武里戰：以替補球員身分上場，在場上直到比賽結束。

⑰ 113、114

此外，在陵南戰中也有似乎是小菅的球員。是喊著：「神，集合了。」的人物，背後還寫著「KUSO」的字樣。

完⑭ 11、12

也就是說，海南的8號小菅是替補球員，從他跟神說話的樣子看來，也可知道他是二年級生（或三年級生）。

⑯ 98　完⑬ 58

這位海南的8號小菅，以四強賽為分界點，在外貌上起了變化。

FINAL ANSWER OF SLAM DUNK NO HIMITSU

外貌上出現變化的有三井這個前例在，所以絕不是不可能發生的事。

可是三井的情況，姑且不論髮型，相貌上的變化也是因為他浪費兩年時間才產生的。不太可能像海南的8號小菅那樣，從武園戰到湘北戰的短暫期間中產生變化。也就是說，小菅可能整形了。

也或者是原本的8號並不是小菅，是從四強賽開始他才穿上8號球衣也說不定。

甚至是說，海南裡說不定有兩個姓小菅的人在。

雖然我們不是很確定小菅到底是誰，但既然可以在全國聯賽這個大舞台上獲得「投得好！小菅！」的歡呼聲，海南8號小菅，應該是個能力還算不錯的球員吧。

◎南烈給的藥是毒藥嗎!?

在對湘北一戰中，對流川楓使出一記必殺肘擊的南烈。可能是尊敬的北野前任教練一句鼓勵讓他恢復理智，所以儘管很晚了還是造訪湘北隊下榻的千鳥莊，說著「這種藥會讓你的傷勢早點恢復」並把謎一般的藥拿給流川。 ㉕35 完㉙195

這時躲在盆栽後面偷看的櫻木高興地想著「是毒藥!?」但這個希望落空，因為隔天流川左眼皮的腫脹就消除了。 ㉕119 完㉑57

就像流川被櫻木頭錘受傷後過了一陣子才痊癒註*那樣，流川應該是傷不容易好的那一類人。 ②32 完①222

而且南烈的肘擊是有可能造成腦震盪的衝擊，傷勢肯定不小才對。 ㉓165 完⑱183

71

FINAL ANSWER OF SLAM DUNK NO HIMITSU

南烈把藥拿來時，天已經黑了，雖然當時是八月，但時間肯定已經九點多了吧。當時就算立刻擦了藥，但隔天對山王工業的比賽是早上11點半開始，也就是這之間大約12個小時多之內，一天都還不到，流川眼睛的腫脹就消除了。

受傷不容易好的流川，眼睛腫起來竟能在短時間內痊癒，那罐謎樣的藥膏肯定含有超速效的成分。

此外，南烈也說「我家是開藥房的」，所以他的老家應該就是藥局。可見他處在比一般人能正確並輕易地拿到藥的環境下。

所謂藥局，有分成只賣市售成藥的藥房，跟配合醫師處方箋賣藥的調配藥局。非常速效的藥品，應該不太可能是一般市售成藥。因此南龍生堂為調配藥局的可能性較高。

再者，從南烈給流川的那個藥罐看來，應該是裝了調配藥品。從流川用手指挖一點的畫面來看，可知裡面是藥膏。

那上面也沒有藥名，如果是很普遍的藥膏，即使是流川也不至於會懷疑它⋯「這藥有效嗎⋯⋯」

㉕
52
完⑲
212

㉕
46

㉕
70
完⑳8

【灌籃高手最終研究】 72

此外，從南烈的「會讓你的傷勢早點恢復」這句話來看，他本人也知道這是能消腫的藥。

也就是說，南烈給的藥並不是市售成藥，而是南龍生堂調配的自創藥膏。

也知道這是能消腫的藥。

藥物在抑制某種症狀發揮主要作用時，肯定會伴隨一定程度的副作用。依狀況看來也可能變成「毒藥」。

隨著比賽越來越白熱化，流川對櫻木說話的次數變多，說話內容的分量也增加了。在山王工業之戰中，他更加地在意櫻木。

會讓流川替櫻木想這麼多，說不定就是南烈給的藥的副作用吧。

如果真是那樣，那正如櫻木所預期，謎樣的藥物對流川而言既是「藥」，也是「毒」了。

再說點題外話，王牌殺手畢竟也是人家的兒子，說不定他是為了家人而過來宣傳南龍生堂的特效藥。

這麼說來，弄傷對手的行為也算是業務活動的一環嗎……

㉔102
完⑲80

◎神奈川的王牌殺手

「流川楓，小心那傢伙。」

全國聯賽開幕儀式之後，湘北與豐玉發生了一小波的衝突，這時牧是這麼對流川說的。

同樣身為神奈川的代表隊，而且還是全國知名的人物，他要告誡流川南烈是個危險的球員嗎……真不愧是帝王！如果這樣想就高興得太早了。 ㉓37完⑱55

只憑這句話，根本就不知道該小心那傢伙的什麼啊！

明明很清楚南烈的強悍球風，卻只是用吊人胃口的方式說了一點，實在可疑。

可能是被流川在面前表演了一手超級灌籃而心有不甘。自從被櫻木說他長得很臭老之後，他也很在意而把瀏海梳下來，所以說不定牧是個很會記仇的人。 ⑬142完⑪42

只是對流川的這句話，看來也不只是愛記仇這個原因而已。

海南對湘北戰的上半場，赤木就扭到腳了。這一瞬間請注意牧‧的

腳。看起來他是雙腳併攏站立的。

重達90公斤的赤木起跳後踩下來，被踩的人應該會受到嚴重的衝

擊才對。儘管如此，牧卻看起來一點都不痛。

籃球比賽中這是很常見的狀況，因此牧可能也習慣被踩了。儘管

如此，一點都不痛的表現卻也太不自然了。

⑬
24
完
⑩
144

之後看著著倒地的赤木，清田在一旁問「扭傷了嗎」時，牧‧卻一語

不發。彷彿赤木會倒地也在他的預料之中，一點也不驚訝。難道這就

是「擊垮赤木」嗎？瞬間併攏雙腳也是算好自己會被踩，為了承受疼

痛才這麼做的嗎？

⑬
30
完
⑩
150

赤木下場後，牧立刻說了：「好‧，以禁區為主要攻擊目標！」說

不定他一開始就打算把赤木弄下場了。嘴裡雖然說著一旦抓住對手的

弱點就要猛烈攻擊，這才是海南的球風⋯⋯

⑬
43
完
⑩
163

牧擊潰球員的事蹟還不只這一件。海南對陵南戰中，自己不親自動手，指示高砂把魚住趕出去。

魚住對裁判抗議而吞下了技術犯規，終於五犯畢業下場。

狡猾是身為球員不可或缺的一環。更何況是對勝利擁有絕對執著的球員。

為求勝而不擇手段——這樣的姿態，倒是與南烈相似。同樣燃燒著對勝利的執著，知道對方的心情，所以牧才不把話對流川說清楚吧。

儘管如此，對於第一次打從心底尊敬的敵人，好像還是有點內疚吧。

所以把偶然遇見的櫻木一起帶去名古屋，又很迂迴委婉地警告流川楓，大概就是他能做到的彌補了。

⑰
21
完⑬
159

⑭
26
完⑪
104

㉑
132
完⑰
30

◎丸男[註*]在這裡！

雖然是為了明後年可用而派上場，不過丸男河田美紀男的登場應該也嚇到不少人。

儘管不是先發，但畢竟身高210公分的巨漢坐在板凳區還是很顯眼，應該任何人都會察覺他的存在。再說既然是替補球員，比賽前應該也會加入練習才對。

可是就像湘北的板凳球員（石井）所說：「他之前在嗎？」[註**]板㉖93 完⑳213區跟比賽前的練習，美紀男都沒出現。

此外在比賽前一天，山王隊員在研究湘北的比賽影片時，還有跟OB打練習賽時美紀男也都不在。

註＊　這是櫻木給河田弟取的外號，大然翻成大金剛，而港版翻成肉丸人似乎較貼近原意。

註＊＊　大然版只翻「好可怕」。但看前後文，石井那句話的原意也可能是「過去曾有過這種球員嗎？」故研究小組做了不同的解釋。

觀察觀眾的反應，他們好像已經知道山王這邊有美紀男這樣一位

球員了。此外，從晴子他們的對話中來看，大會手冊上也有刊載美紀

男的資料。

看來美紀男穿15號球衣當替補球員，是全國聯賽參賽申請時就已

經決定好的事。

既然如此，應該有什麼原因讓他儘管已經穿上了球衣，卻無法坐

在板凳區。

沒錯，這個原因就是他的媽媽，真紀子。

這是美紀男的第一場全國聯賽。看著孩子的慈母心情會如此緊張

其實不難想像，但是明明他的哥哥雅史也在同一隊上，真紀子還是擔

心得滿身大汗。

就在兩年前，哥哥雅史離家考進了日本第一的山王工業。然而雅

史卻因為過於嚴苛的訓練而逃離集訓中心。

當時他肯定是回到家裡，回到母親的身邊吧。無論理由是什麼，

兒子回來肯定讓真紀子很高興。一名高中生逃離集訓中心後，能去的

㉖
38
完㉔
158

㉖
109
完㉔
229

㉖
86
完㉔
206

㉖
82
完㉔
202

乎意料的事。

結果就是對湘北的隊員跟相關人員而言，這個丸男的登場成了出

應該也會想回應。

堂本教練自己也親自聽過澤北哲治的期望，因此真紀子的心情他

場。

後來他大概是說服了抓著他不放的母親，總算可以前來比賽會

媽絆住他，想來是很難讓他脫身吧。

美紀男是個會乖乖聽哥哥話（只是沒主見？）的孩子，更何況媽

的感受！所以她應該是很拼命地在阻止美紀男上場比賽。

真紀子雖然很高興再見到久違的兒子，但肯定不想再次嚐到相同

的弟弟。

或許是有哥哥這樣的前例，真紀子才會這麼擔心選擇了相同道路

澤北，想來是沒有女朋友的。只能回到母親的身邊。

地方其實不多。如果有女朋友還另當別論，但看他這麼羨慕受歡迎的

㉕57、59 ㉖74
⑲217、219 ⑳194
完⑲101
完㉓41

FINAL ANSWER OF
SLAM DUNK NO HIMITSU

◎忍耐之男——松本

山王工業的一之倉聰，擁有耐力極強的英雄事蹟。例如參加校內的馬拉松比賽還贏過田徑隊，或是考試時儘管得了急性盲腸炎仍忍到昏倒為止。他的強大防守能力甚至被稱為「侵略性防守」。所以那些事說不定對他來說猶如小菜一碟。

然而同樣在山王工業之中，還有另一位很能忍的人物。那就是跟一之倉聰同為三年級的松本稔。他也沒有逃離過集訓中心。

雖然對湘北一戰中，松本並不是先發球員，但因為「要是沒有澤北，他會更顯出光芒」，想必在澤北入學之前，他有著王牌級的活躍表現。

或許因為澤北的登場，讓他被迫讓出王牌的寶座，但是他跟看到同年級活躍就去學壞的某人不同，仍是忍過了嚴苛的練習……

只是對於那個曾經學壞的某人散發的可怕氣場，他似乎無法忍受的樣子。

㉖ 37 完㉕ 157

㉖ 38 完㉕ 158

㉗ 57 完㉕ 115

第2章

直到現在仍令人超好奇的角色之謎·

朋友、其他相關人士篇

◎洋平的發言意圖

在山王工業戰中背部受傷的櫻木，把球灌進籃框之後就站不住

了，必須下場休息。

這時，所有人都認為櫻木沒辦法再接著上場比賽了。

可是他卻說了：「我只有現在啊。」 ㉛22 完㉔88

聽到他的話，其他三人紛紛說了「現在不管跟他說什麼都沒有用

的」（野間）、「他下定決心了」（大楠）、「……即使是晴子也沒 ㉛20 完㉔86

辦法」（高宮），知道沒有人可以阻止櫻木上場比賽了。 ㉚178 完㉔54

可是其中洋平卻說：「不……還有一個人……他也許可以改變櫻

木……」這種說法好像是能夠阻止櫻木似地。儘管知道櫻木已經下定 ㉛18 完㉔84

決心了卻還是這樣說，洋平是有他的考量的。坐在觀眾席上的朋友當 ㉚160 完㉔36

中，洋平比任何人還早發現櫻木的不對勁。

雖然櫻木說要上場，但從安西教練所說的「再晚一步，我可能要

後悔一輩子」這句話來推測，洋平應該知道如果櫻木再繼續比賽，可能會危及他的選手生涯。

儘管櫻木抱著必死的決心，洋平肯定還是認為櫻木不要上場才是上策。可是話一旦說出口，櫻木就絕對不會再聽任何人的勸了。

儘管如此，若要說櫻木還會去聽誰說話，那應該就是流川楓了。

為了討晴子歡心而開始打籃球到沉迷其中，不知不覺籃球變得不只是為了晴子而存在，這點洋平非常清楚。

「我·很喜歡！這次是我的真心話！」櫻木所說的這句話，應該讓洋平更加肯定這點。

正因為如此，既然流川這個籃球員既是櫻木的勁敵，又是最能理解他的人，洋平便想把一切交給他，即使結果會讓櫻木更想上場比賽。

之後因為流川的一句話讓櫻木回到場上，湘北還獲勝這一切就不需再贅述了。

◎地下男子漢 No.1──大楠

櫻木軍團的其他三人組之一──大楠雄二。漫畫必備的胖子角色高宮有很多吃香的鏡頭；野間被鐵男一群人圍毆也打死不開口，與這兩人相比之下，差點跟宮城打起來卻被洋平阻止的大楠，就是沒什麼搶眼的場面。

儘管如此，身為一個男人，還是要默默地展現男子氣慨。必須如此才行。

在湘北對翔陽的下半場，為了不輸給因為藤真上場而沸騰起來的翔陽觀眾席，野間買了四瓶兩升的保特瓶飲料說道：「來，我們來吆喝！」

按分配是運動飲料兩瓶（洋平、野間）、可樂一瓶（高宮）、Mets（碳酸飲料）一瓶（大楠）。

因為洋平的話而察覺必須把全部飲料喝光的其他三人組，就打算

⑥
126
完
⑤
104

⑦
35
完
⑤
195

⑪
43
完
⑨
21

一口氣喝完。高宮還因為可樂很難辦到而吐了。

那之後，除了高宮之外的三人鼓脹著肚子，還是把自己要負責的飲料喝完。

從這一連串的舉動看來，又是高宮最引人注目。以結果來說，喝光兩公升的碳酸飲料，確實了不起。

然而，還有另一個男人喝的也是碳酸飲料！！

因為洋平跟野間負責喝運動飲料，就算一口氣喝完應該也不會產生什麼異常的痛苦。

另一方面，看高宮的狀況也知道，要一口氣喝掉碳酸飲料是很困難的。儘管如此，大楠還是二話不說就喝完他的碳酸飲料了。

Mets跟可樂相比之下，或許碳酸成分並沒有那麼強。但就算是這樣，什麼都沒說就乾掉一罐碳酸飲料的大楠實在是真男人。

「啊——啊，無聊。」這樣的對白，也只有他才能對不夠男子氣慨的朋友說吧。總覺得聽起來就是如此。

⑪
53
完⑨
31

⑪
46

⑪
44
完⑨
22

⑥
110
完⑤
88

◎晴子很薄情嗎!?

晴子會寫信給復健中的櫻木，而且似乎每週都會寫。

向不能參加社團訓練的成員報告活動情形，應該是新任經理的重要工作。以連載當時的情況而言，一般高中生之間帶手機傳簡訊的情況並不普遍。因此以寫信當成聯絡方式之一，是相當正常的事。 ㉛175 完㉔241

只是，應該也可以去見個面，面對面聊一下吧。

難道櫻木人在很遠的地方，遠到只能用寄信當聯絡方式嗎？

從櫻木讀信時的海岸可以看到江之島註*。也就是說，這處海岸就在湘北高中所在的區域內。 ㉛172、179 完㉔238、245

而且看起來像是醫生的女性來迎接櫻木時，兩人是用走路回去。 ㉛180 完㉔246

表示櫻木復健的地點，是從海岸邊走路就能到的距離。

註* 神奈川縣湘南海岸邊的一座觀光小島，距離動畫片頭櫻木上學經過的平交道，只有電車兩站之遠。

再說，晴子的信上還寫著「流川楓參加全日本青少年集訓就要結束了，他馬上就會歸隊♡」，表示她有預料到從寫信到櫻木收到信的

這段期間，流川已經回來了。

櫻木復健的地方，晴子要去應該不會太困難才對。

可以去的地方卻不去探望，晴子真是個薄情的人。雖說湘北是第

一次參加全國聯賽，但好歹她也特地到廣島去加油了⋯⋯

但如果說晴子真的很薄情的話，她應該連信都不會寫吧。

櫻木做不到小人物上籃時，他會一大早就獨自去練習；海南戰輸

掉時，他也不去學校獨自沮喪。

他總是在隊友不知道的地方獨自煩惱、努力。而復健的樣子肯定

也不想讓其他人看到。所以晴子與其去見他，或許也覺得用寫信跟他

聯絡才是最好的探望吧。

有了晴子許多的鼓勵與流川的挖苦（？），似乎就成了「天才」

的精神食糧了。

◎松井同學喜歡的人♥

晴子的朋友2號松井同學，跟朋友1號的藤井同學，都會一起來觀看湘北籃球隊的練習跟比賽。

可是，她曾在觀戰時消失過。雖然完全不知道她到底去了哪裡，但一定都是在發生與流川楓有關的狀況時，她才消失。

三井他們跑來攻擊籃球隊時，她明明片刻之前才在看練習，流川・毆打龍的時候，她卻已經消失了。 ⑦57 完⑤217

此外，山王工業戰時，從流川無法一對一打贏澤北開始，到要拍・團體照為止，都不見她的人影。 ⑦112 完⑥50

就連平常的感想都很酷的松井同學，也在陵南戰時忍不住稱讚了流川說：「那個人還真帥」，事實上她似乎滿喜歡流川的。 ㉙86 完㉓26

可能是她不想看到流川陷入危機之中，所以才忍不住逃了吧。 ⑲92 完⑮110

⑪166
完㉔232

◎山王的家屬登場

既然是日本第一的高中籃球隊，家屬們的加油也很熱烈。

河田兄弟的媽媽真紀子拼了命地在加油，澤北的爸爸澤北哲治也

因兒子的活躍，用盡全身在表達喜悅之情。而且以他來說，他對籃球

教育也投入了相當的熱情。然而有來觀戰的山王工業球員們的家屬，

不只有真紀子或澤北哲治而已。

那就是圖騰柱臉註＊的野邊爸爸，以及防守名將一之倉的媽媽。

兩人就坐在澤北哲治的身後，這裡應該就是家屬席。

只不過這時候，野邊跟一之倉都已經下場休息，兩人應該是看不

到自己兒子的活躍……

㉖109	完㉑229
㉙74	完㉓14
㉙128	完㉓68

註＊　大然中文版翻成摩艾石像，但櫻木取這綽號的原意是圖騰柱，取笑野邊有稜有角的長相，與復活島的石像無關。

◎退社人員的退社理由

山王工業戰前夜，木暮對赤木和三井說：「當時留下來的人，都 ㉕43 完⑲203

是堅信我們將來可以贏得全國比賽的人。」

真是令人感動的一句話。但比起這個，之前沒有留下來的傢伙怎

麼了呢？我們來回顧一下之前的社員情況吧（現在的三年級生）。

●新加入社員

全部共十二人。有來自北村中學的赤木與木暮；另外包括三井共 ⑧93 完⑥209

四名來自武石中學。 ⑧94 完⑥210

●退社人員其一

關健太郎、有元三吉、柾太造提出退社申請。而木暮說了：「這 ㉑75 完⑯213

麼一來我們這學年的，終於只剩下你和我了嗎……」因此這三位似乎

是赤木同年級中留到最後的人。

此外，赤木與木暮當時穿長袖制服，可以推測這是一年級秋天之後發生的事。

●退社人員其二

新井淳與其他兩人提出退社申請。

●退社人員其三

西川與另一人翹掉社團活動。雖然沒有畫出這兩人的退社申請，但因為西川有跟赤木說過：「和你打籃球，我覺得很痛苦。」應該也是沒多久就退社了。

對於稱霸全國的執著太過強烈，導致籃球隊變成赤木在唱獨角戲這點，至此算是明朗化。話雖如此，但還不到一年的時間，同年級的就留下赤木與木暮而離去，這也是非常狀態吧。

而且當赤木與木暮升上二年級時，隊上居然沒有三年級生。就連赤木他們入學當時的二年級生，似乎都在升上三年級之前退社了。

這樣的話，一個社團根本完全崩毀。

⑭
23
完⑪
101

㉚
118
完㉓
236

㉚
123
完㉓
241

㉑
75
完⑯
213

就算覺得赤木的野心太不切實際，社團會只剩下一年級生，肯定還有更重大的原因吧。

目前的湘北籃球隊上，除了一年級的之外，同學年之中一定會有來自同一所中學的同年級生。三井原本也有同樣來自武石中學的三個同伴，不過他是離開又回鍋的，所以不算在這個例子裡。

同所國中搭檔有這麼多組實在是很難得的事。

想要在湘北籃球隊一直待下去，說不定沒有老朋友在一起是辦不到的。所以當來自同一所國中的人缺席，搭檔被拆，那麼原本可以留下來的人也就留不下來了。

如果三井沒有學壞，來自武石中學的那三人說不定就不會走。

而且，那樣的話就會有人跟赤木一樣以稱霸全國作為目標，既然是中學MVP說出口的話，周遭也會相信他。這樣就連學長也不會走了。

湘北籃球隊難道會疏遠來自不同校的人，是個很排他的環境嗎？

無論如何，今年的一年級生似乎並非如此就是。

㉓47 完⑱65

◎與澤北對等的男人

就算湘北隊員再怎麼拼命跑也追不上認真起來的澤北，但有個速度不輸澤北的男人也在場上。

澤北灌籃的那一幕畫面中，可以清楚看到裁判的身影。

就連湘北隊員們都追不上澤北，這個裁判卻追到了。

「來吧！」當澤北把球扔出去時應該在中線附近。

就算我們假設裁判的位置比中線還靠近籃框，他還是以不尋常的速度在跑。

由於裁判有兩位（主審與副審），我們無法判斷這位裁判是其中哪一位。

儘管如此，他確實追上了，肯定是個腳程超快的裁判。

澤北居然會在這種地方被裁判吃死……

㉕
147
完⑳
85

㉙
68
完㉓
8

㉙
73
完㉓
13

FINAL ANSWER OF SLAM DUNK NO HIMITSU

◎安西家的祕密

安西教練家是棟很氣派的大宅，而且還有Volkswagen進口轎車。

可以肯定，安西家是經濟富裕的。

安西教練究竟是高中教職員還是社團特地請來的教練，我們不得

而知，無論是何者，都看不出能夠擁有那麼高的收入。

難道是從年輕開始就存了不少積蓄嗎？

安西教練年輕時是日本國手，似乎也是大學籃壇的知名教練。

儘管如此，老師在當球員的時候，日本還沒有職業籃球選手，所

以無論是多麼王牌的身手，應該也不算是高收入。

此外，大學籃球的知名度，其實普遍不算高。無論是怎樣的名教

練，報酬也不能說很高。

就算非常勤儉，儲蓄應該也沒有這麼充裕。

這裡我們能想到的，就是其他的工作、副業或兼差。

㉑136、137

完⑰34、35

㉒8　完⑰86

②38　完①228

㉒10　完⑰88

小混混時期的三井，曾經對翔陽的長谷川咆哮。這時三井的背後

有個招牌寫著「安西炸雞」。想必是在模仿肯德基炸雞，只不過是變

成「安西」而已。既然如此，這很可能是跟安西教練相關的店。

看到安西教練的陵南板凳球員們，曾驚訝地說「我還以為是誰把

肯德基爺爺放在那裡」，記者中村先生也有過「還‧真像肯德基爺爺」

的念頭，從這些事蹟看來，他們家可能也有考慮到肯德基炸雞，於是

就開了店也說不定。

說不定放在安西炸雞門口的吉祥物因為太神似哈蘭德‧桑德斯上

校，所以才造成許多人因錯認而上門。

現在的安西教練福態得讓人完全想不到他曾經是籃球國手。

會變得這麼胖，說不定也是因為炸雞吃太多了吧。

<div style="text-align:right">
⑫
185
完
⑩
121
</div>

<div style="text-align:right">
⑤
153
完
④
191
</div>

<div style="text-align:right">
⑪
69
完
⑨
47
</div>

◎安西教練來湘北之前的經歷

今年湘北終於能夠參加全國聯賽，已經不再是個弱隊了。

可是他們在去年的全國聯賽預選第一戰就吃敗仗，赤木入學後的 [21] 125 完 [17] 23 兩年內不斷有社員退社，籃球隊只能勉強存活下來。

而且湘北是縣立高中。因為是沒有實際成績的社團，想來學校方面應該也不會有聘請專任教練的心力與財力吧。

這麼說來，安西教練是以教師身分在湘北任職的嗎？ [2] 36 [6] 121 [5] 99

因為高中不是義務教育，三井還能夠讀到三年級，就表示他多少還是有來上學的。整整兩年的期間，很難想像他在校內都沒遇到安西教練。

此外，安西教練在全國聯賽開始之前，大概都是練習到一半才露面，似乎是偶爾才來社團。 [2] 36 [1] 226

可能他真的只是以籃球隊教練身分來到湘北的。 [2] 38 完 [1] 228

鐵男來湘北時就找不到體育館，還問人「籃球隊的體育館在哪裡」。讓人覺得體育館似乎是籃球隊專用，校內各社團都有專用的體育館。而且青田率領的柔道社也打進了全國聯賽，看來近年湘北高中似乎在體育方面著力不小。

既然如此，由學校方面去尋找、招募經驗豐富的人才擔任籃球隊的專任教練，也是理所當然。

從「交給赤木隊長」這句話可以得知，安西教練似乎不會積極地親自指導。

自從谷澤那件事之後，他應該就沒有慾望再做被稱為魔鬼教練時代那樣的嚴厲指導，或是當強豪學校的教練了。

儘管如此他仍捨棄不了寄託在谷澤身上的夢想，而正巧這時有了能在湘北執教的機會。

對於安西教練來說，指導是種快．樂。只要能就近看到籃球，在哪裡執教根本就不是個問題吧。

⑦
32
完
⑤
195

㉑
18
完
⑯
156

③
41
完
②
191

㉒
165
完
⑰
243

FINAL ANSWER OF
SLAM DUNK NO HIMITSU

◎教練們難以理解的發言精選

無論是如何優秀的教練，都曾因為一念之差而錯失了勝機。

與湘北對戰過且敗北的球隊教練，這種傾向特別強烈。

●三浦台

比賽開始約四分鐘。這時三浦台的教練對板凳球員說：「把·全·部·隊員換掉。」心裡想的是：「在·跟海南對抗前，最好採取速戰速決!!」⑨55 完⑦113

而4號村雨也說過：「我們想打敗的對手只有一個，就是王者·海南大附中。」「湘北算老幾，根本不放在眼裡。」表示他們全隊都是以打倒海南為目標，完全不認為湘北是對手。⑨45 完⑦103

可是教練說的話也讓人很難理解。

如果想要「一口氣解決他們」的話，應該就沒必要「把全部隊員

換掉」吧？

難道三浦台最好的球員並不是場上那一些，而是板凳區的球員

嗎？

●武里

「海南應該會三戰全勝，得到第一名！所以我們放棄對海南之⑯69完⑬29

戰！我們的目標是以第二名出場！如果三隊戰績並列一勝兩敗的話，

我們就以得失分差來拿下第二名！」

武里的教練在板凳區發下如此豪語。

從會對選手說出「放棄對海南之戰」這種話來看，好像限制了自⑯76完⑬36

己隊伍打進全國聯賽的機會，實在是個糟糕的教練。

比賽進入湘北的節奏之後，他又感嘆地說：「湘北什麼時候變這

麼強了!!這樣我們不就成了差一大截的隊伍嗎!!」

看來武里的教練在比賽之前，都深信湘北是個比武里還弱的球

隊。既然如此，為什麼他一開始就會考慮到「三隊戰績並列一勝兩

敗」呢？難道他已經先預料到湘北會打贏陵南了嗎？明明自己球隊是以64比117的大比分敗給陵南的……

難道是考慮到陵南對湘北戰（練習賽）只有一分差嗎？還是因為湘北打贏過翔陽，所以認為他們也很可能打贏陵南呢？

●山王工業

上半場剩下約兩分鐘的時間，湘北領先5分。因為難以掌握比賽的節奏，堂本教練喊了第一次的暫停。

接著，下半場剩下約兩分鐘的時間，山王只領先8分。大概是沉不住氣了，所以喊了第二次暫停。

這時山王的暫停應該都用掉了，那為什麼堂本教練在最後的最後還很想喊第三次暫停呢？

會犯這麼基本的錯，他似乎也陷入恐慌之中了。

◎Bad Rhythm[註*] 的高頭

能讓安西教練覺得「真・不愧是高頭教練」，擁有優秀戰術能力的海南大附中高頭教練。王者的教練可不是浪得虛名。

這樣的智將跟那把扇子很搭。比賽中也經常看他搖著那把扇子。那樣子看起來就像是個居高臨下的武將，但流川則覺得很礙眼。⑫151　完⑩87

湘北戰的上半場剩下 2 秒，高頭把很適合他的扇子折成兩半。被流川獨得 25 分想必讓他非常生氣。⑬95　完⑩215

進入下半場之後，雖然海南再度取得領先，但膠著的戰況一直延續。也因此，他的精神狀態肯定不會太安穩。⑬153　完⑪53

一注意到時，高頭已經挽起襯衫的袖子。手裡沒了扇子，如果不這麼做的話，在板凳區似乎就會坐不住了。⑭53　完⑪131

註＊　「グード・リズム！グード・ウィドゥム!!」（節奏很棒）是高頭教練的名言，兩者都是 Rhythm 的意思，只是後者故意強調 R 跟 th 的正確發音。大然版是看狀況翻譯，沒有特別給高頭教練口頭禪。

FINAL ANSWER OF
SLAM DUNK NO HIMITSU

接著是湘北戰一週後的陵南戰。他的手上沒有扇子。可能是因為

沒有扇子，所以與湘北戰那時相比，他早早就開始顯出焦躁的樣子，

一點都不游刃有餘。進入到下半場，跟湘北戰那時一樣，他又捲起袖

子了。一直被陵南壓著打的情況讓他藏不住自己的焦躁吧。
⑯151 完⑬111

儘管經歷了苦戰還是獲勝的海南，得以在全國聯賽出場。本以為

高頭應該不打算再用扇子了。
㉕72、109、137 完⑳10、47、75

結果全國聯賽第一戰對上馬宮西，他手上再度拿著扇子。
㉕74 完⑳12

馬宮西戰時，正如相田彌生所說「海南今天應該沒問題才對」，

儘管下半場才過三分鐘就把主力全部換下場，他們還是拿下了得分破

百的壓倒性勝利。
㉕99 完⑳37

總而言之，高頭只要沒有扇子，就無法發揮智將的從容。

當他手上有扇子時，海南的戰況也會很安定，然而沒扇子的狀態

下，就有不少是勝利幾乎要保不住的場面!?。

看來只要沒有扇子，他就無法「Good Rhythm!?」的樣子。

他自己應該也知道這點，所以全國聯賽之前便買了把新扇子。
㉘164 完㉒162

第3章

至今仍未破解的劇情之謎

◎徹查湘北高中的學力等級！

湘北高中裡，除了有成績優秀的赤木在，另一方面以櫻木為首的不良少年或劣等生也不少。這間高中的學力程度到底如何，相當令人疑惑，而評量這點的標準就在「班級與座號」了。

通常班級與座號都是按照校方規定來決定，因此應該也能看出該校的校風及教育方針。

那麼我們來想想看，湘北高中又是採用什麼樣的規則呢？

湘北籃球隊的成員們班級與座號如下：

櫻木　1‧年7班10號

流川　1‧年10班22號

石井　1‧年10班

宮城　2‧年1班

彩子　2‧年1班

②167　完②125

①92　完①92

⑮130　完⑫148

⑮129　完⑫147

①20　完①20

赤木　3・年6班（1・年1班）

木暮　3・年6班（1・年3班9號）

三井　3年3班（1・年10班20號）

首先，關於分班的規則。

●規則1：依住家所在地劃分

同一所國中畢業應該會住在同一區或是鄰近地區。所以同一所國中的赤木與木暮（一年級時）班級就很靠近，櫻木跟洋平，或是應該是來自同一所國中的晴子、藤井及松井也都同班，所以這個規則是有可能的。

●規則2：入學考試的成績排名

從赤木成績很優秀，櫻木在7班、流川在10班來看，這個規則也是有可能的。可是湘北畢竟不是強大的升學私立高中，入學時就以學力來編班實在很難想像。

⑮129完⑫147

⑧79完⑥195

②116完②74

⑧88完⑥204

②138完②96

FINAL ANSWER OF SLAM DUNK NO HIMITSU

接著，是關於座號編排規則。

2、3年級生的部分，只要看目前3年級的就幾乎可以確定，只要升上一學年，班級也會變更，因此我們以現在的1年級、以及3年級生在1年級時為基準。

●規則1：按五十音（aiueo）順序來分

儘管「sa」行的櫻木與「ka」行的木暮可以理解，但「ra」行的流川跟「ma」行的三井就不太自然了。

●規則2：按出生年月日來分

4月1日生的櫻木畢竟是全學年年紀最小的，因此不太可能同一班級有超過15人都在4月1日出生。

●規則3：按羅馬拼音順序

以名字·姓氏的順序來看，櫻木是「H」、流川「K」、木暮「K」、三井「H」，所以很有可能。相反的，如果是姓氏·名字的順序，櫻木是「S」、流川「R（L）」、木暮「K」、三井「M」，因此「S」的櫻木就有點牽強。況且會使用羅馬拼音順序

的，應該大多是基督教的私立學校。湘北是縣立的高中，可能不適用。

●規則4：身高順序

比188公分的櫻木與187公分的流川還高的高一生，很難想像一個班會有10人以上。

規則1～4的任何一種情況，都有其牽強的地方，但我們試著將現今很少被採用的「男女別」，加在規則1裡面。

這樣一來座號就變成「男生的五十音順序→女生的五十音順序」了。

那麼，「sa」行的櫻木就是男生的第10號，「ra」行的流川是男生22號，「ka」行的木暮是男生9號，「ma」行的三井是男生20號，這樣就很自然了。

此外，如果是男生比女生多很多人的高中，那麼一個班級裡面男生20～25人，女生10～15人的模式也是很有可能的。

而優秀的赤木與木暮在3年6班，考不及格的三井在3班，青田

在5班，光看班級的順序，應該是沒有採升學班這樣的制度。宮城能跟彩子同班這點，也可得證。

綜觀上述，湘北高校似乎是以入學時住家所在地分班，並以男女別五十音順序安排座號。看起來是與社區連結緊密的保守型學校。也因此它的學力並不是出類拔萃地高，但也不至於非常低，是任何一個地區都至少會有一間的中等公立高中。

◎湘北籃球隊‧練習之謎

櫻木看到山王的隊員在跑籃時，心想著：「那‧是什麼啊？」註*

另一方面，流川則說了：「只是跑籃而已⋯⋯」顯然他是知道跑籃的。

註＊ 繁中版翻「又耍猴戲嗎？」似乎不符原意。

② 150
完 ② 108

㉕ 89 完 ⑳ 27

我們來回顧一下到目前為止的櫻木，他沒有辦法同時記住動作與動作的名稱。

晴子教他灌籃，而他也跟赤木比賽贏了，但卻把名稱說成「灌·腸」註*。

此外，留下來加強練習時儘管赤木傳授了他「Screen Out」的方法，但在陵南戰（練習賽），當木暮對著他喊：「SCREEN OUT! 櫻木！」時，他卻一臉不知所以。

還有，當隊內練習時彩子就告訴過他什麼是「罰·自由球」註**了，與三浦台比賽時他果然還是很疑惑地反問了：「罰球？」

儘管如此，無論是灌籃、SCREEN OUT或是罰球，都是在累積失敗經驗後有了成功的結果，因此只要曾嘗試過的動作，櫻木肯定都記得住。

這麼說來，櫻木說不定不曾跑籃過。

① 134	完① 134
① 136	完① 136
⑤ 101	完④ 139
⑤ 81	完⑤ 119
② 74	完② 32
⑨ 85	完⑦ 143

註*　這裡兩版繁中版都是作此翻譯，取其諧音。

註**　直接簡稱「罰球」。

FINAL ANSWER OF SLAM DUNK NO HIMITSU

◎預賽第一戰就輸的內幕

跑籃經常都是多數人進行，對於櫻木這個初學者來說，除了隊內練習之外，應該沒有其他方法得知跑籃。

所以湘北籃球隊是不進行跑籃練習的嗎？

剛入社時，櫻木只能窩在體育館的角落跟彩子進行基礎練習，一直到陵南戰（練習賽）之前，才能夠加入全隊的練習。

而自從全國聯賽的預賽開始之後，練習本身或許也變成在比賽中一邊實踐的形式了。

可是赤木平日總將「基礎是最重要的」掛在嘴邊，很難想像他完全沒把跑籃練習放進來。

還是說，連赤木自己也不知道跑籃練習嗎？

今年湘北高中第一次打進全國聯賽，還打敗了去年的全國冠軍山

王工業。超級新人流川楓的加入、超級後衛宮城與中學ＭＶＰ三井的回歸，是球隊能變這麼強的主要因素。④116 完③208

然而，陵南的仙道也說過：「只要有赤木在，湘北就有名列前八強的實力……」那麼去年縣預賽第一戰都打不贏就有點奇怪了。⑳⑮17、18 213、214

兩年前，因為球傳不出去，赤木只能自己勉強出手；而第一戰的對手栗戶工業是至少有16強實力的隊伍；應該要很活躍的三井則因傷缺陣，所以那年就算想贏也贏不了。⑭14 完⑪92

但是去年以陵南的魚住當對手，赤木的球技深獲好評。⑳57 完⑯15

正如三浦台的村雨所想的「一人球隊太容易對付了」，或許只要擊潰赤木就行。但考量到當時今年的二年級生已經入社，而且赤木應該比一年級時球技更好，因此隊伍的戰力應該有提升才對。⑨59 完⑦117

此外木暮在陵南戰（練習賽）中，光是上半場也得了7分，山王工業戰中面對松本也表現得中規中矩。安田在陵南戰中同樣也能得分，在豐玉戰時還可以運球過半場，並沒有特別糟糕的表現。④110 完③202

這麼說來，第一戰會輸的主因，是出在安西教練的幹勁嗎？

自從谷澤那件事之後，安西教練似乎就沒了認真指導的心力，湘北籃球隊的存續也岌岌可危，整個隊伍要成長或許確實有難度。

而且安西教練認同是人才的人，只有流川與櫻木而已。

他對於天才之外的人（凡人），大概是完全不花力氣的，似乎沒有能力培育沒有才能的選手。

而且如果他實施魔鬼教練時代的指導風格，應該沒人能跟得上。

某程度上來說，放任主義的指導方式，才是最適合今年的先發。

◎流川認同櫻木之時

初次見面就忽然一拳招呼過來，區區一個門外漢卻毫不掩飾單挑競爭的態度，在流川楓看來，櫻木的言行舉止實在很難理解（大概也沒打算理解），看起來就只是個「大白癡」吧。

儘管如此，隨著時間一久，流川也開始認同櫻木的素質了。

㉙25完⑳203

兩人的個性都是極度的不服輸且愛逞強，儘管心裡都很介意彼此的存在，卻沒有辦法明白地表現出來。

儘管流川曾經對櫻木本人說過算是認同他的話（櫻木自己有沒有聽懂就難說了），但在周遭的人面前則沒有表現出來過。

只有過一次，他清楚地說了出來。

那是櫻木找流川一對一單挑的時候。

當時，三井與宮城都知道櫻木贏不了流川，還把其他社員趕回家，只留下櫻木跟流川單挑。

看到恍惚狀態的櫻木就知道，流川理所當然地贏了。

流川一走出體育館時宮城就問：「你對他手下留情了嗎？」流川的答案是：「怎麼可能？」他答得很冷淡，聽起來就覺得很過分。（後來，他也有對櫻木說當可是這句「怎麼可能？」應該代表著「我沒有手下留情，正因為他是沒必要手下留情的對手我才認真打」。）儘管不多話，他還是曾對旁人提過「對上櫻木不時他是認真打的。）儘管不多話，他還是曾對旁人提過「對上櫻木不可以不認真打」。

⑳
101
完㉓
219

㉒
85
完⑰
163

㉒
86
完⑰
164

㉒
82
完⑰
160

㉒
75
完⑰
153

離開安西教練家之後，安西教練的太太曾問流川認為櫻木如何。

雖然流川楓心不在焉地只回答「嗯」？但既然知道安西教練內心的想法，也就真正認同了櫻木這名球員了。

流川的說話方式，還真是很難傳達出自己真正的意思。總覺得是個很吃虧的角色啊！

◎仙道接受推薦升學的動機

神奈川的天才球員仙道，從東京的中學被邀請接受推薦就讀陵南。

我們不清楚中學時代的仙道是個怎麼樣的球員，但從其他縣的陵南會邀請他入學，以及中學時代就跟澤北對戰過來看，應該有過參加全國規模比賽的機會。至少他在關東地區肯定是個知名人物。想當然耳，肯定除了陵南之外還有其他學校邀請他。

㉒㉓ 完⑰ 101

⑯ 148 完⑬ 108

㉙ 118 完㉓ 58

儘管如此他還是來到陵南，想來是有什麼吸引他的好處吧。

我們就來試著列舉進入陵南後，仙道會有什麼好處吧！

●好處之1：能自由改變髮型

仙道的刺蝟頭就算在比賽中也不會塌下來，而且觸感很硬，似乎是用髮膠整理的。④
66

而且在湘北戰（練習賽）中，雖然睡‧過‧頭‧遲到，但髮型仍舊無可挑剔。看起來不像是睡過頭的人。③
178
完
③
92

雖然是不是真的睡過頭這點也很可疑，但他畢竟滿身大汗氣喘吁吁，至少可以確定他是迅速趕來的。說不定就是因為要整理頭髮才會遲到。

總而言之，他似乎對髮型極為講究。

所以要他去讀那種很可能會規定全員理平頭的強校，或許不太容易。

FINAL ANSWER OF
SLAM DUNK NO HIMITSU

●好處之2：可以發展興趣

仙道似乎很喜歡海釣。

他還會獨自跑去釣魚，看來應該很了解釣魚的方法。如果他從小就經常釣魚的話，說不定這就是他長年以來的興趣。

陵南位於湘南地區，離海很近。是個想釣魚隨時都能去釣的環境。

●好處之3：預期陵南的活躍

就算能被全國知名的強校推薦入學，也不知道能不能當上先發球員。仙道雖然不像是會對自己沒信心的人，但想要保證自己能活躍的話，這是最好的方法了。

而且，就像田岡教練對沮喪的魚住提到的未來藍圖那樣，教練應該也積極（纏人？）地對仙道說過類似的話。

仙道可能很重視能否活躍於將來有發展性的隊伍中。

黑 完 ㉑
11 ⑰ 178
76

⑲
134
完
⑮
152

【灌籃高手最終研究】 116

當然還有另一種可能，就是除了陵南之外，完全沒有其他學校邀請，然後仙道雖然也去考了其他學校卻都落榜，只好勉為其難地進入推薦就讀的陵南吧。

不過，天才球員畢竟還是個十幾歲的男孩，只要一點小理由就足以讓他決定升學方向了。

就像海南的牧一樣，應該有不少粉絲很想看仙道在全國舞台上的表現，但他只剩下一年的機會可以打進全國聯賽了。

能讓他覺得自己的選擇沒錯的那天，會不會到來呢？

㉑
117
完
⑰
15

◎去年全國聯賽的第二名是？

去年全國聯賽冠軍是山王工業。前四強還有海南大附中跟愛和學院。

那麼，全國第二名又是哪一支隊伍呢？

㉑ 145　完⑰ 43
㉒ 161　完⑰ 239
㉓ 17　完⑱ 35

FINAL ANSWER OF
SLAM DUNK NO HIMITSU

我們來統整一下打進全國聯賽的隊伍的成績。

●被稱為強校的隊伍（5校）
愛和學院、大榮學園、常誠、堀、浦安商業。

●種子校（5校）
山王工業、洛安、海南大附中、博多商大附中、名朋工業。

被稱為強校的隊伍中，包括了全國四強的愛和學院與八強的常誠，可以猜測這五所強校至少都是去年的前八強。

全國聯賽的種子學校，必須是由各都道府縣預賽的冠軍隊伍，進行全國各地區大會並獲得冠軍，才能獲得種子資格（灌籃高手作品中省略了這一部分），其分別是東北、北陸、近畿、關東、九州、東海地區的第一名。

綜觀上述，去年進入八強與今年取得種子權的隊伍，就很有可能是去年的第二名了。

可能的有大榮學園、堀、浦安商業、洛安、博多商大附中這五所學校。

完[24] 174、175
[23] 31 完[19] 152、153
[22] 160 完[17] 238
完[18] 49

但如果第二名是大榮學園，很難想像來自大阪的彥一會不知道這是全國第二名的隊伍，所以應該不是。

這時，豐玉就成了關鍵點。好幾屆都止步八強，如果他們去年也是八強，這麼一來去年八強的名單就齊全了。

而去年四強的愛和學院在東海地區大會敗北，無法取得全國聯賽種子權，可見得就算是全國第二名的隊伍，也可能當不了種子學校。

於是，更有可能的就是堀跟浦安商業了。

然而，我們也不能忽視獲得地區大會冠軍的隊伍。身為種子學校，卻完全沒在故事中登場的洛安[註]與博多商大附中的實力，仍然是未知數。

所以特意不去描述全國第二名，當然也是很有可能的。

㉓178
完⑱196

FINAL ANSWER OF
SLAM DUNK NO HIMITSU

119

◎今年全國聯賽的冠軍是？

繼猜測去年第二名的隊伍之後，我們來想想今年全國聯賽的冠軍學校是哪一隊。

因為全國聯賽是單敗淘汰賽制，既然海南大附中是全國第二，那麼冠軍一定在賽程表上海南所屬那一區的對面區塊（有大榮學園或名朋工業），從裡面勝出的隊伍。

「在賽前被各大媒體視為強者的隊伍，果然正如評論所說一展現實力，晉級第二輪比賽」正如這段話所述，或許有實力的隊伍會留到最後是理所當然的。

既然如此，上方區塊的博多商大附中，下方區塊內的大榮學園、堀、名朋工業都可以推測是勝利者。

以對戰組合來看，首先大榮學園會對上堀。這兩隊的資料少到根本無法預測，但無論誰贏，都將與名朋工業一戰，如果大榮學園或堀敗北，就是博多商大附中要跟名朋工業比賽搶進冠軍戰，所以問題就

（31）175 完（24）241

（24）175 完（19）153

在於名朋工業到底有多強。

名·朋工業的森重寬，光看他的得分就知道他是個壓倒性優秀的球員。

可是·從常誠戰的比數來看，這似乎是一支除了森重之外沒什麼得分能力的隊伍。

此外，雖然最後還是輸了，但在森重下場之後，愛和學園就把差距縮小到6·分之差。

名朋工業就是所謂的一人球隊嗎？

若是如此，那就像以前的湘北一樣，無論森重再強，也不見得能夠贏球；如果像大榮學園那種隊伍，有土屋這位能善用隊友能力的球員，就能夠靠組織能力贏過名朋工業了。

只是，從「一個月後，全日本都知道有森重寬這號人物」這句話看來，名朋工業很可能就是冠軍吧？

不過，勝負沒有絕對。出乎意料的隊伍就算拿了冠軍也沒什麼好奇怪的。

㉑ 165
完 ⑰ 63

㉑ 182
完 ⑰ 80

㉑ 160
完 ⑰ 58

㉕ 100
完 ⑳ 38

㉕ 102
完 ⑳ 40

FINAL ANSWER OF
SLAM DUNK NO HIMITSU

◎入選全日本青年隊註*的球員有誰？

全國聯賽結束後，我們知道流川被選進全日本青年隊。

能跟山王工業的澤北戰得不分軒輊，想必是獲得相當的好評。

所謂全日本青年隊，就是指 U18 日本代表隊。由財團法人日本籃球協會（JABBA）遴選出選手，先選出候選人，最後再決定正式成員（12人）。主要的活動內容，就是參加「亞洲青年籃球錦標賽」。這是全亞洲各國的高中生代表國家出場的比賽。

既然是 U18，就是18歲以下的球員都能參賽，但因為是要代表國家去比賽的，所以肯定需要實力堅強的選手。

因此，自然就要從全國聯賽戰績好的隊伍中遴選選手。就這點看來，從全國聯賽第三戰就敗退的隊伍中選出流川是很少見的例子。

那麼除了流川之外，還會有什麼樣的選手入選呢？

註　──

註 *　大然版翻青少年，但 U18 前名為青年，青少年應是 U15 的分級。

大多數應該還是從今年全國聯賽前八強的隊伍裡選出來吧。

從賽程表與號稱強校的隊伍來推測，有愛和學院、浦安商業、洛安、海南大附中、博多商大附中、大榮學園、堀、名朋工業可選擇。

此外，雖然今年第一戰就敗退，但以過去的成績來看，山王工業也很可能入選。去年就已經是球隊代表的成員（深津、河田兄、澤北等）應該也會在裡面。

而選一大堆位置重疊的選手也會打不成比賽，所以中鋒、前鋒、後衛等每個位置的球員都要徵召。

目前我們知道名字的球員，有愛和學院的諸星、海南大附中的牧與神、大榮學園的土屋、名朋工業的森重、山王工業的深津、河田兄，這些人被選上的可能性很高。

因為澤北已經去了美國，所以就算他被選上也會辭退。

被選上日本代表的話，就得忙著遠征海外，在自己球隊露臉的機會自然就少了。儘管如此，我們還是希望流川不要忘記「湘北高中稱霸全國」這個目標。

黑
19

完④
⑲ 174
152 、
、 175
153

㉓ 31
完⑱
49

◎沒有以灌籃結束的理由是？

櫻木最先知道的投籃方法，就是灌籃。而第一次把球放進籃框也是用灌籃。

正當我們覺得故事是從灌籃開始，應該也會以灌籃結束時，結果並非如此。山王工業之戰的最後一秒，櫻木用跳投得分了。

回顧當時的狀況，要用灌籃得分可能不太容易。

櫻木的站位不在籃下，他也沒有助跑過去，所以就算他的彈跳力再好都不可能灌籃。

此外，櫻木這時就已經有背痛了，力道肯定會比平常減弱許多。

也就是說，在這種情況下就算他想灌籃也辦不到。

不過，也可以說結尾是不需要灌籃的。

灌籃是他最喜歡的晴子教他的投籃法，再加上那只是將自己原本就具備的身體能力直接發揮出來，是「不成熟的投籃」。

③①
146
①
134
①
27

完
②④
212
完
①
134
完
①
27

另一方面，跳投則是自己練習後才辦到的「努力的投籃」。

只會灌籃那時期的櫻木，腦子裡總是只想著要怎麼讓自己更出風頭。他本來就不服輸，因此他討厭自己的球隊輸球，但他應該也不明白球隊要勝利需要的是什麼。

這點也適用在流川身上，而最後正因為他理解到自己出手不見得就能獲勝，才會把球傳給櫻木。不只是因為被澤北跟河田兄防守到無計可施才做出這個選擇。

一個隊伍的勝利，是因為球員之間有著羈絆（信賴）。若不明白這一點，當時流川一定會試著強行突破；而櫻木就算接到傳球，說不定也會硬要灌籃。

櫻木的跳投，還有流川的傳球，或許都是「隊友之間的信賴」。

兩人精神上的成長，才是故事沒有以灌籃結束的理由吧。

㉙
141
完
㉓
81

FINAL ANSWER OF
SLAM DUNK NO HIMITSU

◎小三得到20分？

翔陽戰下半場結束前2分30秒，三井下場換上木暮。這場比賽三井獲得的分數是20分（其中有15分是三分球）。

比賽得分的細節有畫得很詳盡的只有山王工業戰，因此就算沒畫出來，實際上應該也是有得分的。

而因為三井在上半場得了5分，表示下半場在換人之前，他就得了20－5＝15分。

可是在有畫出來的場面中，只有3分罰球與3球三分球，合計共12分而已。

既然如此，下半場他應該還有某一次拿到3分（而且是三分球）。

我們來看看三井得分的場面（請見P129表格），探討剩下那顆三分球是什麼時候投進的。

首先，是①的「上半場5分」。如果無視這個條件的話，三井可以在這時間點之前或之後拿3分。

可是長谷川為了阻止三井甚至祭出了BOX ONE戰術，事實上也針對三分球蓋了一次火鍋，拼了命無論如何就是不讓三井得到五分以上，因此①這個時間點是沒錯的。

所以三井是在①之後（B～F）繼續得分的，不是在A點。

接著是③的「連續四個三分球」。如果要連續投進4顆三分球，就必須在C～E的其中一點才行。從FT^{註＊}到3P^{註＊＊}（成功1）之間是16秒，從3P（成功1）到3P（成功2）之間是35秒，從3P（成功2）到3P（成功3）之間是23秒，也就是他平均花25秒就能得分，要多投一顆或許也不是不可能。

可是再看湘北的得分，逐漸增加的只有三井的三分球得分，所以應該也不是C～E。

⑪115
完⑨93

⑪58
完⑨36

⑪34
完⑨12

註＊　比分記錄中，FT即指罰球。
註＊＊　比分記錄中，3P即指三分球。

⑪
97

完
⑨
75

⑪
80

完
⑨
58

⑪
83

完
⑨
61

此外，就算不管③「連續四個三分球」這句話，湘北的得分也只增加了2分（流川），所以不在F。

那麼，我們再將②「第11分」這個條件去掉看看。這時候，B～E就會符合條件了。而C～E正如剛才所提，只要看湘北的得分演進，就知道應該不是這些時間點。

而B在時間上很充裕，比起C～E更有可能投籃。

況且在漫畫中關於這段時間內的比賽內容非常省略，只簡單寫了「湘·北雖然靠流川的個人秀等方式扳回失分」而已。因為是流川的個人秀「等方式」，因此除了流川之外應該還有其他人得分。

而長谷川是以一記犯規阻止了三井的3P（失敗3），因為他當時立刻想著「糟了！」表示他並沒有打算犯規，而是不小心犯規的情況。或許真的是太拼命阻止三井了。

既然如此，應該可以推測在他犯規之前，三井已經投過一記三分球了。長谷川去數三井的得分，也就只有①「上半場5分」與②「第11分」兩次而已。

剩餘時間	得分		三井的出手	備　　註	
	湘	翔			
上半場　10:59	11	11	3P		
下半場　9:21	40	46	3P（失敗1）	長谷川的火鍋	A
── ──	──	──	3P（失敗2）	①上半場5分	B
4:45	46	58	3P（失敗3）	長谷川犯規	
4:43	49	58	FT（三投三中）		C
4:27	52	58	3P（成功1）	②第11分	D
3:58	55	58	3P（成功2）		E
3:35	58	58	3P（成功3）	③連續四個三分球	F
2:30	60	60	換人	20分（其中3P 15分）	

本來只打算讓三井拿5分，卻又被投進了3分球；不惜以犯規阻擋了他，反而給了三井罰球的機會；之後再度被他投進3分球。這一切肯定會動搖長谷川的氣勢吧。應該是因此他才沒辦法把分數算得準確。

現場觀眾肯定也一樣，被進入下半場就不斷投進三分球的三井嚇到，所以其實不是連續投進，卻還是有他連續四個三分球的錯覺。（還是觀眾把罰球的三分也算進去了？）

雖然人的印象會隨時間經過而有差錯，但得分總不會顯示錯誤，因此從3P（失敗2）到長谷川犯規擋下的3P（失敗3）之間，三井應該也投了一記三分球才對。

◎時間會增加的電子計分板

湘北對山王工業之戰，離比賽結束剩下約11分鐘。櫻木帶著板凳球員的期待，再度回到場上。

提出換人要求時，電子計分板上顯示10分35（39？）秒。

然而當櫻木與木暮交換時，電子計分板上卻顯示10分45秒。

比賽中若發生犯規或違例時，裁判會吹哨將比賽時間暫停。只是如果Timer（現在的Time Keeper計時器）在裁判吹哨時沒有停下時間，那就要在裁判的指示下把時間調回去。

所以既然時間有增加，表示雖然好像沒有吹哨，但在櫻木換上場之前，應該是有人犯規了。

儘管如此，在以秒計算的籃球比賽中，若會調回6～10秒這麼久，也是很神奇的事。

㉗170　㉗167
完㉑228　完㉑225

◎海南替補球員的怪事

就像湘北有安田等板凳球員一樣，其他隊伍也有板凳球員存在。

看了一下海南的板凳球員，就會發現一件事。

除了小菅（８號）與宮益（15號）之外，在武里戰也可以找到

完㉕99、113、123

完㉒37、51、61

12、14號，馬西宮戰有11、12、13號。

此外，練習外套上也有「iMADA」、「is?」、「KISHI」、「MASAKI」、「iTAM?」、「KIT?」、「OKADA」、「?（OKADA的左邊）」等名字（「?」部分無法辨識）。

⑯91、97、

⑬51、57、

98、135

雖然我們不知道哪幾號各是誰，但只有７號，完全沒有在比賽中出現。

58、95

７號有什麼不能出現的理由嗎？是因為本來就沒有７號，還是７號是海南的退休背號呢……

實在是越來越謎樣了。

FINAL ANSWER OF SLAM DUNK NO HIMITSU

◎球隊制服的顏色與規則

籃球比賽中，通常主場球隊會穿淺色（或白色）球衣，而客場球隊會穿深色球衣。就算不知道自己支持的球隊是主場或客場球隊，也可以靠球衣顏色判斷。

還有，在賽程表中，面對表格右側的球隊是主隊，左側則是客隊。因此，以全國聯賽預賽的情形，翔陽雖然是種子球隊，但也是客・隊。不過各大賽會的第一名都會被自動歸進主場球隊（因為是王者）。

在去年的全國聯賽中，可以在與山王工業戰中看到海南的客場球衣，與豐玉之戰中看到翔陽的主場球衣。

順帶一提，與全國聯賽同樣能引爆夏季的高中棒球賽（甲子園），如果是同一所大學旗下附中或同系列學校的對戰，球隊制服的

⑩ 40
完⑧ 60

者）。

⑩ 40
完⑧ 60

⑩ 40
完⑧ 60

㉕ 7
完⑲ 167

㉓ 158
完⑱ 176

顏色與設計也會幾乎相同，很難辨別。

必須以顏色來辨別隊伍，也證明籃球就是這麼激烈的運動。

◎櫻木是1977年出生的

湘北隊員的生日，無論在漫畫單行本還是完全版中，只要看全國

聯賽的參加申請書就能知道，但除了出生年之外。

《灌籃高手》的連載始於1990年，因此大致上可以推算出他們

的出生年，只是不能確定真偽。然而，能解開這些空白出生年的記載

之關鍵，於故事中有出現過。

那就是報紙上的日期。有報紙刊出的報導附上翔陽戰中櫻木灌籃

的鏡頭（雖然犯規不算）。這篇報導的右上方可以看到「1992

年」。湘北成員們度過的這四個月，是1992年發生的事。

⑪
177
完
⑨
155

㉓
47
完
⑱
65

FINAL ANSWER OF
SLAM DUNK NO HIMITSU

這麼一來，就可以計算出角色的出生年與現在的年齡了。

話雖如此，櫻木他們仍是永遠的高中生啊！

第4章

漫迷非知不可的雜學及驗證

◎角色的原型：總集篇

於《灌籃高手》中登場的角色，似乎是參考實際存在的球員所描繪的。

話雖如此，也不是說某個角色就等於是某個球員，而是參考採用了各方面的要素，再加上球風才塑造出角色的。

此外，在故事中提出許多關於NBA的事蹟，實際上在《灌籃高手》連載的期間，或是在那之前活躍的NBA球員，也有不少被拿來當做參考的例子。

就讓我們來看看哪一個角色與哪位球員的哪部分有共通點吧。

【湘北】

＃4　赤木剛憲

● 派屈克・尤英（Patrick Ewing）

內線能力強、擅長強力灌籃與火鍋的球風正如赤木。而赤木在社內練習比賽時，穿著33·號的衣服，跟尤英在紐約尼克隊時的背號相同，現在已經是尼克隊的退休背號了。

外型，尤其是臉很相像，也是兩人的共通點。

● 卡里姆‧阿布都‧賈霸（Kareem Abdul-Jabbar）註*

1980年NBA總冠軍戰上即使扭傷也要上場的姿態，與海南戰時的赤木重疊了。此外賈霸在洛杉磯湖人隊時的背號也是33號（這也是退休背號）。

順帶一提，赤木的房間裡有貼賈霸的海報。

● 大衛‧羅賓森（David Robinson）

他曾經在海軍官校（Naval Academy）的入學考中拿下超過900分的成績（700分合格）。成績優秀這點也與赤木相似。

註 ＊ 較為人所熟知的稱號為「天勾」賈霸

①
109

完①
109

②
42

完①
232

FINAL ANSWER OF
SLAM DUNK NO HIMITSU

#5　木暮公延

●約翰・派克森（John Paxson）

1993年NBA總冠軍戰上派克森的一記絕殺三分球，就像對陵南戰時無人防守的木暮出手的三分球一樣。當時因為派克森的這記三分球，芝加哥公牛奪冠了。兩人的紳士氣質也很相似。

#7　宮城良田

●凱文・強森（Kevin Johnson）

後衛。不擅長從外線投射，但切入、運球甩開對手是其擅長的伎倆，就像宮城一樣。背號7號這點也是兩人的共通之處。

#10　櫻木花道

●丹尼斯・羅德曼（Dennis Rodman）

從起跳到達最高點的加速非常快、拼死地去搶救出界球、很會搶籃板、紅色頭髮、問題人物等等，櫻木與羅德曼相似的點非常多。

㉑64
完⑯202

可是羅德曼被稱為籃板王的時期，是在1991～1992球季之後，與櫻木開始搶籃板的時期對照，有點不太吻合。此外，羅德曼開始出現一堆很有個性的髮型，也是在櫻木剃了紅色平頭之後。所以反而應該說羅德曼模仿櫻木嗎!?

●麥可・喬丹（Michael Jordan）

山王工業戰之前，櫻木露了一手罰球線起跳灌籃（雖然失敗），跟喬丹在灌籃大賽時的姿態一樣（喬丹當然有成功）。

●查爾斯・巴克利（Charles Barkley）

嘴上不饒人，搶籃板的樣子也很相似。

●多明尼克・威金斯（Jacques Dominique Wilkins）

儘管膝蓋受傷仍相當活躍的球員。雖然受傷部位不同，但是帶傷上陣的姿態，就像山王工業戰的櫻木。

湊巧的是他的生日跟井上雄彥同一天（1月12日）。

㉕94
完⑳32

FINAL ANSWER OF SLAM DUNK NO HIMITSU

#11 流川楓

●麥可‧喬丹

流川的球風與身上的穿搭，與喬丹有許多共通之處。而從「他已經支配了比賽」的說法來看，儘管他被揶揄自我中心，這話同樣是形容帶領球隊邁向勝利的喬丹。

⑬123
完⑪23

#14 三井壽

●克里斯‧穆林（Chris Mullin）

曾因為酒精中毒而短暫揮別球場，後來重新復出的球員。三井從挫折中重新站起的設定，或許是來自於他。

●馬克‧普萊斯（Mark Price）

膝蓋受傷，以及以漂亮的弧線投進三分球都是共通點。此外在社內練習比賽時，三井的球衣背號是普萊斯在克里夫蘭騎士隊時期的25號。

A
47

【陵南】

● #4　魚住純

● 哈基姆‧奧拉朱旺（Hakeem Olajuwon）

在休士頓火箭時期，身為雙塔之一的高大體型，就像是縣內最高壯的魚住一樣。

此外，他也曾在媒體的攻擊下無法發揮實力活躍場上這點，就跟魚住剛入社時，遭人批評只有個子高大因而感到沮喪的樣子很像。

● #7　仙道彰

● 史考提‧皮朋（Scottie Pippen）

自己有得分能力，助攻抄截也很拿手，還能善用隊友的能力，這些都跟全能球員仙道很像。

● 以賽亞‧湯瑪斯（Isiah Thomas）

以PG身分帶領球隊的模樣，就像海南戰時的仙道。此外，招牌笑容也是兩人的共通點。

⑳75 完⑯33

141

FINAL ANSWER OF SLAM DUNK NO HIMITSU

●魔術強森（Magic Johnson）

很擅長 No look pass註*。不只助攻完美，還可以成為有力得分點，這方面也很相像。

13　福田吉兆

●多明尼克・威金斯

經常切入灌籃，但不善於防守的部分很相似。

【海南大附中】

4　牧紳一

●魔術強森

PG這個位置、強悍球風、還有身為球員的領袖特質等，與牧的共通點非常多。

註＊　不看目標就傳球

⑱13完⑭91

【灌籃高手最終研究】　142

#6　神宗一郎

●雷吉・米勒（Reggie Miller）註*

出手非常乾淨俐落的三分球射手。耳朵很大以及削瘦的體型都很像。

●賴瑞・柏德（Larry Bird）註**

雖然運動能力沒有非常好，但擅長外線投射，這點是一樣的。

【翔陽】
#4　藤真健司

●馬克・普萊斯

有得分能力，重要的是長得很帥這點是相似的。

●肯尼・安德森（Kenneth "Kenny" Anderson）

與藤真同為左撇子的PG。

註 *　較為人所知的稱呼是大嘴米勒
註 **　別名大鳥柏德

落10
⑭75
完⑪153

⑭76
完⑪154

⑪17
完⑧219

FINAL ANSWER OF SLAM DUNK NO HIMITSU

#5 花形透

● 布萊德・多赫蒂（Bradley Daugherty）

技巧型的中鋒，就像花形一樣。

【豐玉】

#4 南烈

● 比爾・蘭比爾（Bill Laimbeer）

擅長三分球，有時因粗暴的球風而賠上犯規的模樣，也跟南烈相似。

【名朋工業】

#15 森重寬

● 俠客・歐尼爾（Shaquille O'Neal）

外貌，還有內線能力非常強，這些都像極了歐尼爾。

【山王工業】

#4　深津一成

● 蓋瑞・裴頓（Gary Payton）註*

不只是身為PG掌控比賽的能力很強，自己也能夠得分。此外防守方面非常難纏也是共通點。

#5　野邊將廣

● 史考提・皮朋

臉真的很像。

#7　河田雅史

● 克萊倫斯・韋瑟斯龐（Clarence Weatherspoon）

已經超越覺得很像的程度了，臉根本一模一樣吧！

註 *　別號手套裴頓

㉕
14
完
⑲
174

FINAL ANSWER OF
SLAM DUNK NO HIMITSU

●哈基姆・奧拉朱旺

身體雖高大但移動非常快。射程範圍也很廣。兼具力量、技巧、速度的中鋒。真的是身材高大球技又好。

●史考提・皮朋

身高迅速發展（15cm）的小故事，會讓人想起河田長高的這一段。

#9 澤北榮治

●安芬利・哈德威（Anfernee Hardaway）

髮型及外表都非常相似，高超的運動能力也是共通點。

●艾倫・艾佛森（Allen Iverson）

非常擅長小人物上籃（下手投籃Scoop Shot）。不過艾佛森是在1996年進入NBA的，時間上似乎不太吻合。

◎全國聯賽出賽學校的原型

就像湘北高中有其參考學校，全國聯賽出賽的學校也都有參考實際存在的學校做參考。

本章節就來介紹這些原型學校與其特色。

【山王工業】

●秋田縣立能代工業學校

提到秋田縣代表，又是高中界絕對的王者，肯定就是這裡了。他們參加全國性比賽奪冠次數居然超過50次。此外，有名的還有該校出了許多NBA球員如田伏勇太等。

【豐玉】

●大阪府立東住吉工業高校

FINAL ANSWER OF
SLAM DUNK NO HIMITSU

大阪的全國聯賽常客。是男校。看他們與湘北戰時的觀眾席，會發現豐玉的加油團（社員？）只有男生，氛圍很相似。

● 大阪府立豐中高校

「豐玉」這個命名應該是來自豐中高校。擁有以公立高中來說很罕見的美式足球隊。

● 近畿大學附屬高校

擁有10次打進過全國聯賽紀錄的傳統學校。似乎擅長跑轟戰術（Run and Gun）。

【名朋工業】

● 東邦高校

位於名古屋市的私立高中。「名朋」的命名，應該是來自名古屋的「名」跟東邦的「邦註*」。

註* 日文讀音與「朋」相同

此外，也因為是1977年活躍於夏季甲子園的坂本佳一投手（斑比坂本）所就讀的學校而著名。當時坂本投手僅高中一年級，卻是深受全日本注目的選手。這樣的情況，或許跟森重寬的活躍相通。

● 愛知產業大學工業高校

打進全國聯賽紀錄超過20次。名朋工業的「工業」二字或許是取自這裡。

【愛和學院】

● 愛知工業大學名電高校

拿過兩次全國聯賽亞軍的全國等級強校，是西雅圖水手隊的鈴木一朗註*的母校。順帶一提，愛知工業大學的餐廳似乎就名為「愛和食堂」。

註＊　目前一朗已經轉效力於邁阿密馬林魚隊。

【大榮學園】

● 大商學園

　曾晉級全國聯賽四強，也拿過冬季選拔賽冠軍的大阪強校。近幾年雖然已經有段時間沒打進全國比賽了，但在大阪每年還是會拿到極優秀的成績。

【洛安】

● 洛南高校

　曾拿過全國聯賽季軍的京都私立學校。除了體育方面知名度高之外，每年也有不少學生考上東大或京大等高難度學校。算是文武雙全的名門學校。

【博多商大附中】

● 福岡大學附屬大濠高校

　在全國聯賽拿過八次冠軍、九次亞軍的九州地區全國聯賽常客。

雖然是大學的附中，但也是一所有不少人考進醫學院的升學學校。

【浦安商業】

● 東海大學附屬浦安高校

在千葉縣代表中，市立船橋是很有名的，但東海大浦安也曾拿過全國聯賽的八強，而且校名也有「浦安」兩字，所以應該是參考這所學校。

【堀】

● 北陸高校

拿過三次全國聯賽冠軍的北陸地區之霸。「堀」這個命名應該是取自「北陸」發音中的「ho」跟「ri」。北陸高校是佛教學校，而堀高校的莫霍克頭註*難道是光頭的衍生嗎!?

註＊　此髮型源於印第安的莫霍克族。是一種將兩側頭髮全剃掉，只留頭頂中間一窄條頭髮後，再把這些頭髮向上豎起。

151

FINAL ANSWER OF
SLAM DUNK NO HIMITSU

◎廣島全國聯賽：比賽會場&住宿地點的參考來源

提到廣島，就是漫畫中全國聯賽的舉辦地點。

實際上全國聯賽每年的舉辦地點都不同，以前也在廣島舉辦過，所以完全沒什麼不對。

話雖如此，故事為什麼要選在廣島呢？

理由是作者在畫全國聯賽的那段期間，1994年，廣島正在舉辦亞運。當時日本女籃打敗了巴塞隆納奧運銀牌的中國隊。這件事作者也有在單行本第19集的封面折頁提到。

看來作者似乎曾前往廣島去觀看亞運的比賽。

因此才會以廣島實際存在的建築物為參考，全國聯賽的舉辦地點也設定在廣島。

那麼我們就來看看，曾在《灌籃高手》中登場的比賽場地，以及住宿地點的原型吧。

【開幕典禮】

● 廣島縣立綜合體育館（廣島 Green Arena）

廣島縣內最大的巨蛋型綜合體育館。似乎是因為1994年的亞運才改成巨蛋型。也是2006年世界男子籃球錦標賽舉辦場地。

【湘北對豐玉戰】

● 大竹市綜合市民會館

其附設的體育館在亞運時是日本女籃隊的比賽場地。故事中也很清楚地寫出會館的名字。

㉔
7
完
⑱
205

【湘北對山王工業戰】

● 廣島經濟大學‧石田紀念體育館

亞運時是日本男籃隊的比賽場地。這屆大會日本男籃獲得季軍。

故事中則將「石田」改成「右田」。

此外，這間體育館也曾獲得廣島市優秀建築物景觀獎。

㉗
113
完
㉑
171

FINAL ANSWER OF
SLAM DUNK NO HIMITSU

【住宿地點1：千鳥莊】

● 廣島湯來溫泉：綠莊

　　曾是厚生勞動省指定的國民溫泉，來頭不小的溫泉旅館。這裡的溫泉對皮膚病、腸胃疾病有效。儘管流川不是皮膚病，但可能對流川的外傷也有效。

　　在綠莊的官網（http://www.midoriso.com[註*]）照片介紹中，可看見包括參考作畫的旅館外觀、湘北隊員看山王工業錄影帶的地方、宮城邊哼著「從小我就是個壞小孩～」邊洗澡的澡堂等等。

　　順帶一提，這間旅館內有販賣名為「豐玉」的豆類點心。名稱念法是「HOUGYOKU」，不是豐玉高中的「TOYOTAMA」。

完⑲172等
㉕12等

【住宿地點2：廣島Dave Hotel】

● 安芸(AKI) GRAND HOTEL

完⑱58
㉓40

註＊　綠莊已於2013年申請破產，原書的此官網連結已無效。

能眺望宮島的飯店。跟廣島Dave Hotel的外觀很相似。

此外，飯店後方看得見的那座山，也可能是安芸GRAND HOTEL

後方的Chichiyasu High Park（Chichiyasu株式會社經營的遊樂

園）註*。

⑭178
完⑲156

還有在安芸GRAND HOTEL附近，是廣島東洋鯉魚的練習場。作

者這個巨人隊球迷可能是想以「東洋鯉魚隊」來借諭「大久保博元

（Dave Okubo）」這位棒球選手註**。

【番外篇：廣島燒．小和】

● 廣島燒村．小久

有一個畫面是安西教練跟豐玉前教練北野一起用餐。「廣島燒

村」實際位於廣島市中心，是專賣廣島燒的店聚集的大樓。

⑭181
完⑲159

註*　Chichiyasu 是日本知名的乳製品企業，但因經營惡化，只留下工廠與牧場，並將

遊樂園轉售，目前已改為ちゅーピーパーク（Chupea Park）。

註**　大久保博原（Dave Okubo）1992～1995為巨人隊球員。

鋪。

看畫面上店外的布簾跟燈籠，很像這棟大樓裡名為「小久」的店

◎《灌籃高手》風‧受歡迎男人的定理

在《灌籃高手》中登場的角色，姑且不論個人好惡，美男子還是居多。或許只是畫了太多看起來是好男人的畫面，不過美男子多是不爭的事實。而且，在《灌籃高手》裡的真正美男子，一定都具備那個……沒錯，就是「下眼睫毛」。

擁有「下眼睫毛」的角色，包括流川、仙道、藤真三人。

眾所周知他們既是美男子又很受歡迎。女孩們總會為他們尖叫。

不過話說回來，柔道男青田龍彥也有「下眼睫毛」。

但總覺得他應該不包含在受歡迎男人之列，不過在柔道比賽時說

不定也是有許多少女的加油聲此起彼落呢！

⑲33等 完⑮51等

⑰76等 完⑬214等

㉑84等 完⑯222等

【 灌籃高手最終研究 】　156

◎制服與角色的法則

角色們穿著籃球員的一身球衣，看起來確實很棒，但也不要錯過他們穿制服的樣子。

湘北與陵南都是立領制服，海南與翔陽是西裝外套，跟就讀各自學校的角色們印象很吻合。

而且以立領制服來說，制服的長度與袖子鈕釦的數量，因角色而有所差異（請見P159表格）。

短下襬且袖釦少的角色，多是瘦削的美男子；長下襬且袖釦越多的角色，五官就越有稜角且較陽剛。此外，不是短下襬也非長下襬的角色，通常都散發認真且率直的氣質。

此外，除了仙道及彥一之外的陵南隊員，如來觀看角野戰的魚住與越野，雖然穿著制服，可惜卻沒能看到袖釦的數量。

⑨
164
完⑦
222

另一方面，來看穿西裝外套制服的角色們。湘北對三浦台戰時，有牧‧神‧清田^{註*}（騎著自行車）；陵南對武里戰及海南對湘北戰時，有藤真跟長谷川穿制服的畫面。

可是，除了知道神、清田、長谷川是3顆袖釦之外（或是2顆），其他三人則不明。

雖然不知道是否為作者刻意或是湊巧，如果我們只看立領制服的部分，就會發現各個角色的體格與個性都能藉此區分得很清楚。

<table>
<tr><td>⑨ 122</td><td>完⑦ 180</td></tr>
<tr><td>⑨ 128</td><td>完⑦ 186</td></tr>
<tr><td>⑫ 178</td><td></td></tr>
<tr><td>⑬ 112</td><td></td></tr>
<tr><td>完⑩ 114</td><td></td></tr>
<tr><td>⑪ 12</td><td></td></tr>
</table>

註＊ 原書在清田後面多了一個長谷川，應該是誤植。長谷川並不在牧這一隊，且參考頁碼中只有清田與神騎腳踏車，故此處將其刪除。

制服長度	袖釦數量	
短下襬	1顆	流川、三井（變壞時期）、仙道、洋平、大楠、彥一、龍
		② 116　完② 75　⑦ 57　完⑤ 217 ③ 178　完③ 92　⑦ 43　完⑤ 203 ② 23　完① 215　③ 94　完③ 8
	2顆	櫻木、宮城
		② 142　完② 100　　⑥ 115　完⑤ 93
長下襬	3顆	赤木（1、3年級相同）、野間、青田、柔道社二年級生
		③ 141 ⑭ 15　完③ 55 ⑪ 93 ① 45　　　　完① 45 ② 114　　　完② 72
	4顆	高宮、堀田、戴眼鏡的不良少年、柔道社二年級生（2人）
		① 84　完② 224　　⑦ 72　完⑥ 10
標準	2顆	木暮（1、3年級相同）、三井（1年級）
		② 114 ⑧ 80　完② 74 ⑥ 196 ⑧ 80　　　完⑥ 196

◎髮型還真怪！角色們的頭髮型錄

在《灌籃高手》中，有好幾個角色都留著相似的髮型。儘管很像，但些微的差異還是表現出其各自的性格。

我們來試著以髮型來區分，探討其中有什麼差異。

●髮型1：刺蝟頭

陵南的仙道、翔陽的長谷川、還有山王工業的堂本教練這三人符合。

姑且不論髮質與長度，總之只要有定型液就能一下子搞定，是眾人都很容易嘗試的髮型。

三人之中在「高度」方面特別突出的則是仙道。雖然我們無法確認他臉的大小，但他往上梳的長度是能夠覆蓋整張臉的，因此髮量應該不少，想必也相當沉重。

	・仙　道	・長谷川	・堂本教練
刺蝟頭的特徵	從頭部前方到後方，高度逐漸遞減	只有把頭部前方到頭頂範圍內的頭髮梳上去	只有把頭部前方到頭頂範圍內的頭髮梳上去
髮型高度	幾乎與髮根到嘴唇的長度相同	與髮根到鼻子的長度相同	幾乎與髮根到眉毛下方的長度一樣
鬢角	不整齊（任其留長）	很短（幾乎沒有）	很整齊
髮際	不整齊（任其留長）	很整齊（幾乎是往上推剪）	往上推剪

而且以他來說，能打滿40分鐘的球類運動，髮型卻絲毫不崩塌，可能是用了玩搖滾或重金屬樂團的人所使用的特殊定型液。一般市售的洗髮精可能也洗不掉。基本上他平常活動的樣子看起來就不太起勁，難道也是為了防止髮型塌陷嗎!?

除了「高度」與「髮際」之外，不同之處還有「鬢角」與「髮際」。

堂本教練的「鬢角」與「髮際」都修剪得很整齊俐落，不僅是身為教練的自覺，更展現出身為社會人士的清潔感。

相反的，「鬢角」與「髮際」都任其留長的仙道所散發的自由氣質。

	・武　　藤	・御子柴	・金平教練
蓬蓬頭的程度及特色	從頭部的前方到頭頂都梳蓬起來／有光澤	從頭部的前方到後方整個梳蓬起來／有光澤	從頭部的前方到頭頂梳蓬起來／沒有光澤
鬢角	很整齊	很整齊（幾乎是往上推剪）	很整齊
髮際	很整齊	很整齊（幾乎是往上推剪）	很整齊（幾乎是往上推剪）

不在意這些小細節的態度，實在很符合他給人的印象。

長谷川雖然也有整理「鬢角」與「髮際」，但梳高的頭髮跟造型還滿不上不下的。彷彿也展現了他那不起眼的球風。

●髮型2：蓬蓬的飛機頭

海南的武藤、常誠的御子柴、豐玉的金平教練三人，不約而同都把頭髮前面梳蓬了。這是燙捲的？是自然捲？抑或是用了定型液呢……（赤木等人一年級時的學長，以及其他角色也都還有同樣的髮型，只是故事對其描繪相對之下不足，因此省略。）御子柴的蓬頭情況是以頭頂部為中心，武藤跟金平教練則是讓頭的前方變成重心。看額頭的部分後，顯然御

22 160、169 25 79、81 完 18 38 17 5 20 17、19

23 58、59、178 24 94、95 完 18 76、77、196 19 72、73

12 144 14 177 16 107、127、146 25 10 完 10 80 11 195 13 67、87、106 19 170

子柴的看得到額頭，武藤及金平教練則是頭髮幾乎要蓋住眉毛了。比較起來，御子柴的蓬蓬頭較自然，整理起來似乎比較簡單。

「鬢角」與「髮際」部分，三人似乎都有整理，因此這兩方面似乎沒什麼不同，總之三人都是那麼不起眼。

另外，武藤與御子柴的頭髮都有光澤。我們不知道這光澤是來自於定型液，或是自然呈現的光澤，但只有金平教練是成年人，所以可能是為了表現年輕感。綜觀來說，這三個把頭髮梳蓬的樣子，跟他們不起眼的樣子是共通的。

	·三井 （一年級）	·木暮 （三年級）	·越野
瀏海的特徵	長度到可以蓋住耳朵	長度約在眉毛的上方	長度約可以蓋住眼睛
鬢角	很短（幾乎沒有）	不整齊（自然留長）	很短（幾乎沒有）
髮際	很整齊（自然留長）	不整齊（自然留長）	很整齊（幾乎是往上推剪）

⑯ 106、113、171 ⑱ 16　　⑯ 61、62 ⑰ 125　　⑧ 82、91、159
完⑬ 66、73、131 ⑭ 94　　完⑬ 21、22 ⑭ 27　　完⑥ 198、207 ⑦ 35

FINAL ANSWER OF
SLAM DUNK NO HIMITSU

●髮型3：瀏海中分

三井（一年級）、木暮（三年級）、陵南的越野符合。

木暮的瀏海不長（可能是視力不好，所以剪短不讓瀏海刺到眼睛）、「鬢角」跟「髮際」順勢生長，很自然。

三井與越野則是所謂「蘑菇型」，乍看之下幾乎沒有差別。

此外，就算運動激烈頭髮也能迅速恢復原狀、頭髮很有光澤這兩點也相同，想必兩人髮質都很柔軟。較大的不同點是，相對於只有瀏海比較長的越野，三井是除了鬢角與髮際之外，整頭頭髮的長度幾乎一樣。所以三井比起越野，看起來比較像女孩子也比較稚氣。三人的髮型都善用了原本的頭髮特質，很符合他們認真好青年的形象。

●番外篇：莫霍克頭

大家幾乎都是留著有相似處的髮型，而只有一位完全找不到與其

他人有共通點的，那就是留莫霍克頭的球員。

因為出現在那一格畫面裡，想必他是先發球員吧。

比賽中他的莫霍克頭也能維持不崩塌，應該是花了很多心思整理。下次真希望能實際看到他活躍的場面，好探討他的髮型。

◎洋平呢？澤北呢？來替身高未公開的角色測量身高吧

湘北以及與他們比賽過的隊伍，幾乎所有球員的身高都有公布出來。另一方面，完全不知道身高的角色卻也不少。這裡我們來預測身高未公開的角色到底有多高吧。（為了盡可能正確比較，我們參考了角色呈靜止狀態的畫面。）

㉔
175
完
⑲
153

FINAL ANSWER OF
SLAM DUNK NO HIMITSU

● 球員

【山王工業】

#5　野邊將廣　198～199cm

看起來是先發中最高的一位，再加上名朋工業的教練（大叔）對森重寬說過：「他·就是這次全國比賽中唯一比你高的選手」。所以野邊應該跟河田美紀男（210cm）之下的森重（199cm）相當或稍矮一點點。

㉖172　完㉑52

㉖83　完⑳203

#6　松本稔　184～186cm

比深津（180cm）還高，比河田兄及野邊矮，看起來大約跟澤北差不多或矮澤北一點點。這也可以從他跟河田兄擊掌的畫面、跟深·津說話的畫面來推測。

㉗40　完㉑98

㉛60　完㉔126

#7　河田雅史　196cm

比野邊稍矮一點，也可以從〈#229高壯男孩〉的扉頁畫面來推測。

㉖85　完⑳205

#8　一之倉聰　170～174 cm

比宮城（168cm）還高，而一之倉自己則想著「或許是我們的身高差距，他才能從容出手」，因此推測他比三井（184cm）矮10公分左右。

#9　澤北榮治　186～187 cm

跟松本差不多但稍微高一點，看起來幾乎與流川一樣。此外，櫻木又叫他「小和尚頭」，所以應該稍微矮櫻木一點。

【愛和學園】

#4　諸星大　180～182 cm

·體育館內準備的擔架大小應該都相同。因此比較諸星·被擔架抬出去跟流川·被擔架抬出去的畫面，流川的頭還超過擔架。

[25] 162、163
[26] 100、101
[26] 20 完
[20] 140 完

[26] 172
[21] 152 完
[30] 178
[24] 54 完

[21] 143
[17] 41 完
[23] 170
[18] 188 完

FINAL ANSWER OF SLAM DUNK NO HIMITSU

【大榮學園】

#4　土屋淳　188～190cm

身高與豐玉的岸本（188cm）差不多，也能從彥一所說「高・個子的陣地領袖」註*這樣的形容來預測。

完⑰ 181、182
⑰ 79、80

【常誠】

#4　御子柴　177～183cm

從他面對面跟赤木說話的場面來看，應該比赤木矮個15～20cm。

② 169
完⑱ 5

●朋友

以湘北成員的團體照作為判斷基準。

水戶洋平：168～170cm，跟石井（170cm）幾乎一樣高或稍矮。

完⑰ 106、107
④ 232、233
③ 166、167

註＊　大然版只譯出身材高大，其他應是誤譯。

高宮望：158〜160cm，比安田（164cm）稍矮。

野間忠一郎：173〜175cm，比潮崎（170cm）還高，而比角田（180cm）及大楠矮。

大楠雄二：176〜178cm，比潮崎及野間高，比角田矮。

晴子：156〜158cm，比高宮稍矮一點。

彩子：160〜162cm，跟桑田（162cm）幾乎一樣高或稍矮。

堀田德男：187〜189cm，看起來比木暮（178cm）高約10公分。大概跟櫻木、流川一樣。

●教練、其他

安西光義：173〜175cm，比野間及潮崎高，比木暮（178cm）及大楠矮。

田岡茂一：175〜177cm，比越野（174cm）稍高一點，看起來比福田（188cm）還要矮10公分左右。

⑬ 完
112、
190

⑯ 152
⑰ 52

106
107

—
232
233

⑳ 完
166
167

FINAL ANSWER OF
SLAM DUNK NO HIMITSU

高頭力：176～178cm，看起來比田岡教練稍微高一些。

豐玉前任教練北野：163～165cm，看起來比安西教練約矮10公分左右，比豐玉的南烈（184cm）矮約20公分。

名朋工業的教練：164～166cm，看起來比森重寬矮30公分以上。

Chieko Sports運動用品店老闆：160～162cm，從測量櫻木身高的身高計目測可得。

◎患者層出！角色們的傷病診斷

●病歷1：小三的膝蓋～最忌諱放心得太早！

一年級時的三井因為膝蓋受傷，不再打籃球之後，就徹底學壞了。浪費了將近兩年的時間，可以說一切都是從受傷開始的吧。三井發生問題的時間，是在社內練習時。當木暮去探望他，問他

⑯98 完⑬58
㉔182 完⑲160
㉔18 完⑱216
㉖73 完⑳193
㉒181 完⑱17

「膝蓋的狀況怎麼樣」，可以確定他的膝蓋有異常狀況．

我們來看他倒地前後的樣子，他是以左腳為軸心探步之後，膝蓋立刻感到刺痛並倒地。而且看起來相當疼痛。

於是他不得不因此住院，而且走路還得靠枴杖．

然而後來他又可以練習投籃，自己也覺得「不痛了!!」似乎是真的不痛了。

接著他回到球隊，卻跟第一次倒地一樣，再度倒下．

伴隨著他的膝蓋發生疼痛，變得連普通行走都做不到，一旦不痛又能恢復正常活動。然而，他從事了劇烈運動後，又再度恢復原先的狀態。

從這些症狀來看，可能是膝蓋韌帶斷裂，或者是拉傷。

按照韌帶傷勢輕重，一般情況下約3~6週就能恢復。只是如果因此放心而亂動，又會再痛起來而且動彈不得（膝傷）。

諷刺的是，托他變壞的福，三井不再做一些高難度動作增加膝蓋的負擔，最後恢復到連醫生都說「打籃球也沒問題」的程度。

⑨
175
完
⑧
11

171

⑧
161
完
⑦
37

⑧
158
完
⑦
34

⑧
149
完
⑦
25

完
⑦
15、
16

⑧
139、
140

⑧
141
完
⑦
17

這麼說來，或許膝蓋的傷勢也是三井成長的契機之一吧。

話雖如此，我們還是滿想看他三年都從事社團活動後的樣子。

●病歷2：櫻木的背～到回歸時期要花三個月!?

山王工業戰下半場，櫻木要去救界外球時衝撞到桌子，導致背部疼痛。

但彩子認為「他受的傷不至於斷送他的籃球生涯」，而且櫻木仍然有拼勁，還能一直奔跑到比賽最後一刻，所以可能不是重傷。

可是全國聯賽之後，櫻木展開了復健。而且不只是沒有出席社團活動，似乎連學校都沒去。情況好像比我們所想的還要不好。

我們來回顧一下櫻木背部的情況。

①·忽然背部一陣疼痛。

②·一跳就覺得背痛。

③·光是站著就痛了。

④·不假思索起跳後，連站都站不穩。

黑
1

㉚
182
完
㉔
58

㉛
180
完
㉔
246

㉚
171
完
㉔
53

㉚
161
完
㉔
37

㉚
97
完
㉓
215

㉚
93
完
㉓
211

⑤‧光是回頭就劇烈疼痛。

⑥‧痛到全身發抖。

⑦‧沒辦法隨心所欲地跑動。

背部會出現的傷害有很多種，從事運動且十幾歲的，有不少人受的傷都是「脊椎（腰椎）滑脫」。

簡單來說，就是腰椎（脊椎骨）之間分離開來，讓背脊骨呈現不安定的狀態。

這麼一來，也會造成骨頭周邊的肌肉及韌帶產生負擔，而且一旦壓迫到神經就會產生劇烈疼痛，身體自然就動彈不得了。

只要靜養一段時間就可以消除疼痛，然而如果要恢復到能夠運動，在專家的治療下至少要花 3～4 個月的時間才行。

不過因為櫻木是天才，肯定會以一般人難以想像的速度痊癒吧。

真希望他能早早歸隊。

㉛
112
完
㉔
178

㉛
25
完
㉔
91

㉛
14
完
㉔
80

●病歷3：櫻木的父親～活下來的機率是？

櫻木的家庭狀況是個謎，唯一想得到的提示，就是他回想起父親倒下的那一幕。

他的父親獲救了嗎？還是就那樣過世了呢？

光以狀況來看，兩個結果都解釋得通。

櫻木發現父親的時候，父親左手是彎曲的，看起來似乎是放在胸部下方，面朝下倒地。

此外，他的呼吸急促，看起來好像在冒冷汗。

不知道他倒下後又過了多久，也不清楚他原本是否就生病了，但以櫻木將安西教練倒下時的印象重疊來看，有可能是心臟疾病（心肌梗塞、狹心症等）或腦部疾病（腦溢血、腦梗塞等）。

無論是哪一種可能，如果沒有立即處置的話，存活率會非常低。

櫻木發現他父親時，雖然還有呼吸，而一旦呼吸停止，心跳當然也會跟著停止。這麼一來，氧氣輸送不到腦部，假設最後能救回一

⑰
96
完⑬
234

⑰
92
完⑬
230

命，也可能會進入「腦死狀態」。

「家裡的人會擔心吧？」「誰叫你是不孝子」就像這些話，櫻木⑯59 完⑬19

會對別人提父母的話題，卻完全不談自己家人。②98 完⑰176

畢竟青少年也很難得會滔滔不絕地談論自己的父母，所以櫻木不

談好像也沒什麼好奇怪的。

話雖如此，只願意談他人的說不定比較不自然。

我們不知道櫻木的眼淚是救不到父親的悔恨、還是無法一起生活

的悲傷、或是對自己的憤怒，但既然看到他流眼淚，或許是因為結果

對他而言是絕望的吧。

※提醒：〈角色們的傷病診斷〉一篇，是根據《標準整形外科學》（醫學書院）、《內

科學》（朝倉書店）以及醫療從事相關人員的意見作為判斷基準。實際上即使

出現與角色相似的症狀，也不一定會是相同的診斷結果，請務必接受專業醫師

診斷。

◎ 這裡很奇怪啊：外語譯本

2004年7月，《灌籃高手》（單行本）的日本國內發行量突破了一億本，這件事至今還記憶猶新。然而它的超人氣不是只限於日本國內而已。

目前已有十種語言的譯本，在韓國、香港、台灣、新加坡、菲律賓、泰國、印尼、澳洲、義大利、法國、德國、西班牙、阿根廷、巴西、墨西哥等15國販售。

可是原本以日語描繪的漫畫一旦翻成外文，一直都閱讀日語版的漫迷肯定也會找到許多覺得「奇怪」的表現方式。

●人名、暱稱、稱呼
【英文版】

大致上沒什麼不對勁（例如：紅頭→Redhead）。不過安西教練還真的變成了「Carnel Sanders」（沒多久又改成「Pops」），櫻木

軍團被譯成「Sakuragi's gang」，還真讓人不禁疑惑這是部什麼樣的漫畫。

【中文版】註*

儘管我們看不懂中文，但因為是以漢字書寫，多多少少還是可以理解意思。然而像把河田兄叫「胖猩猩」（肥胖的猩猩）、美紀男翻「大胖子」（極胖的人）等等，譯文並沒有生動地表現出櫻木取綽號的品味。

還有總是會在許多名字前加個「阿」字。例如彩子叫「阿彩子」、小三叫「阿三」、牧先生（同學）叫「阿牧」。在中文裡，稱呼（小──、先生小姐、君）似乎是種複雜的設定，總之這些稱呼的總稱便是加個「阿」就是了。

註*　此處的中文版指的應是簡體中文版。

177

FINAL ANSWER OF
SLAM DUNK NO HIMITSU

【法文版】

因為法文使用字母拼音，因此人名都是與其羅馬拼音相同（例如Hanamichi Sakuragi）。但是關於綽號方面，就有些勉強的譯法了。

眼鏡仔變成了「Gentilbigleux」（溫和但視力很差的人），而近視仔（花形）則變成「Bigleux」（視力很差的人）。雖然有顯示性格上的差異，但被視為不親切的花形有點可憐。

另外，把老大*註翻成「Chef」。比起赤木，魚住更適合這個名稱呢！

此外，因為法文中「H」是不發音的，「R」的發音聽起來又比較接近「ha hi fu he ho」，結果就像「Sakuhagi Anamichi」、「Fukawa」、「Mitsui Isashi」、「Anagata Toofu」、「Sendo Akiha」這樣，名字中有「ha」行跟「ra」行發音的角色，直接把拼音唸出來就像在講完全不同的人物。

註＊ 宮城對赤木的稱呼。

●日本獨特的描寫、表現

● 喘氣聲（「哈啊」「吁─」「哈！」）

在英文版中逐一譯成「HARH」、「HUH」、「HMPH」，感覺比日文版的還喘。

● 「原平老師3000分!!」註*

簡體中文版翻成「我看胜負难料!!（不知勝負如何!!）」法語版則變成「Je misesur Michael Jordan!!」（交給麥可喬丹決定!!）和原意相去懸殊，看來原平老師是到不了海外了。

● 宮澤理惠

英文版與中文版忠實照翻，但法文版卻變成了「蘇菲瑪索（Sophie Marceau）」（法國女演員），大概是因為年輕時的蘇菲瑪索也曾是性感偶像吧。

註＊　當時的情節純粹為魚住勢要冷。繁中版的翻譯正確但註解有誤，該節目是要參賽來賭誰提供的答案正確，最高賭注就是三千分。而原平老師因為正確率異常地高，所以參賽來賓經常壓注在他身上。因此常聽主持人喊「賭原平老師3000分」，亦即在原平老師身上下最高賭注。簡體中文版會翻勝負難料，大概是揣測魚住不知勝負如何，所以才學電視把勝負賭在原平老師身上吧。

⑩26完⑧46
FINAL ANSWER OF SLAM DUNK NO HIMITSU

順帶一提，韓文版中有湘北高中變成「북산고등학교」（北山高中）等，許多專有名詞變成韓國名稱的情況。此外，三井攻擊籃球隊的事件等，伴隨流血畫面的場面，都會經過修改以遮住血腥畫面。直到近幾年之前，不只是對日本、韓國，對各國電影等的入境管制都很嚴格，因此那是不得不做的處置。

像這種依照國情（語言）做出獨特解釋或按狀況來翻譯的情形並不少見，但《灌籃高手》給人的感動肯定是各國相通的。

日本國內也買得到外文譯版的《灌籃高手》，有興趣的讀者也可以試著去閱讀喔。肯定也能增加外語能力呢！

※參考：《Slamdunk》(CHUANG YI)、《灌籃高手》（長春出版社）、《SLAM DUNK》(DARGAUD BENELUX)、《SLAM DUNK》（大元C.I.）

第 5 章

與《灌籃高手》之間
不可思議的關係

◎能同時享有兩種樂趣的閱讀方法

～《灌籃高手》與時代背景～

儘管連載結束至今已過了十多個年頭，《灌籃高手》肯定仍是一部能超越時代、不分男女、老少咸宜的超人氣漫畫。

然而，是否能瞭解其在JUMP雜誌連載的時間點之潮流，也會讓閱讀時的樂趣有所不同。

例如在〈這裡很奇怪啊：外語譯本〉篇裡也提過的「原‧平老師 ⑩ 26 完⑧ 46」，如果是知道《Quiz Derby》節目的那一代人，就能瞭解這句話的意思。若非如此，那麼故事從頭到尾沒出現過「原平老師」，魚住難得機智的答案也就讓人摸不著頭腦了。

還有，櫻木放在赤木課桌上的宮澤理惠雜誌內頁。 ① 148 完① 148

1991年當時，她在名為《Santa Fe》的寫真集中露出體毛，造成一時轟動。而且超過150萬冊的銷售量，則創下演藝人員寫真集的最高紀錄。

像這樣的畫面，如果不知道連載當時的時空背景，就會看不太懂

作者的作畫目的了吧？

這點在描繪背景上當然也是相同的。

例如觀眾的 T 恤上所寫的「Windows95」字樣。

1995 年，當日文版「Windows95」初上市時，銷售盛況甚至

造成家電量販店必須排出大夜班組的人員才應付得來。

另外是「Nomo16」。那是日本人進軍大聯盟的先鋒野茂英雄的名

字與背號。他在 1995 年與洛杉磯道奇隊簽約。

有時候，畫面上會出現一些漫畫角色（冴羽獠與月野兔）來插

花。《美少女戰士》的作者武內直子老師，是與《灌籃高手》同一時

期在 JUMP 連載的；《幽遊白書》作者富樫義博的夫人；而《城市獵

人》是井上雄彥擔任北条司漫畫助理時，北条司所畫的作品。

雖然在看這套漫畫時，就算不去管這些因素也不會有問題，然而

一旦知道了連載當時的流行話題與事件，或者與作者相關的細節之

後，閱讀時也會比之前更覺得有趣吧！

㉙ 62
完 ㉒ 240

㉗ 17
㉑ 75
㉒ 72
㉘ 74

① 102
完 ① 102

⑨ 121
⑦ 179、153、211
⑧ 60
完 ⑩ 40

FINAL ANSWER OF
SLAM DUNK NO HIMITSU

◎漫畫家與同人誌

從連載當時至今，《灌籃高手》登場的角色們都很容易成為同人誌的目標。故事從頭到尾接連不斷登場的美男子，以及完全沒有呈現男女戀愛橋段，這些原因都會讓人去對角色的關係做許多遐想。

繪製同人誌的人，除了純粹享受《灌籃高手》的世界之外，還靠著想像力等去思考全新的故事，且能夠將故事實際地畫出來。或許因為如此，他們之中擁有漫畫家素質的人也不在少數。

實際上，也有過去曾用《灌籃高手》的角色繪製同人誌，如今成為活躍漫畫家的人。

● 羽海野千花：作品有《蜂蜜幸運草》（集英社）等。該作品是部改編成電影的超人氣作品。

● 吉永史：《西洋骨董洋菓子店》（新書館）等。該作品改編的日劇由瀧澤秀明主演。

● 河原和音：《俏妞出招》、《老師！》（皆為集英社）等。

● 川上純子^{註*}：《霓虹燈魚》（飛鳥新社）、《銀河女孩熊貓男孩》（祥傳社）等。〈GOLDEN DELICIOUS APPLE SHERBET〉（收錄在已絕版的《少女肯妮亞》）裡登場的柴崎紅，是女演員柴崎幸藝名的由來。

● 森美夏：《木島日記》、《北神伝綺》（角川書店）等。繪製同人誌的活動時期筆名為「まおまりを（Maomariwo）」。

● 架月彌：《活力少年》（角川書店）等。

● 淺田寅ヲ：《QUIZ》（角川書店）、《少年自警團》（幻冬舍）等。繪製同人誌的活動時期筆名為「淺田Miyoko」。

此外，雖然與同人誌無關，但現在《週刊少年Magazine》（講談社）連載中的《籃球少年王》（日向武史著）中，有一幕《灌籃高手》第三十集（單行本）的封面有登場。而且日向先生也曾公開說自己是《灌籃高手》的書迷。

註＊　暫譯，似乎沒有官方中文名稱，作品不多好像也無授權中文版。作品名皆暫譯。

不管是用什麼形式，《灌籃高手》跟許多漫畫家都產生了連結，此一事實或許也說明了這部作品的影響力。

◎中村與井上雄彥的關係

籃球週刊的記者中村，不知道海南是神奈川的冠軍隊伍、放棄採訪跑去喝酒、採訪中打瞌睡等，光看他的上班態度，就覺得是個很糟糕的員工。儘管如此，卻是個令人無法討厭的角色。在湘北對山王工業戰中還感動到流淚，應該是個率直的青年。這樣的中村，似乎是真實存在的人物。⑫12完⑨170 ㉕53完⑲213 ㉕74完⑳12

單行本第31集的「後記」中，出現了「中村泰造」這個名字。而且還得到作者本人的感謝。㉛57完㉔123

流川騎腳踏車用力撞上的汽車，車主（長得也很像中村）身上有

「TAIZO[*]」的字樣，退社申請表上，也有個同音異字的名字「太

造」，也就是說，中村先生或泰造先生偶爾都會登場。

在「後記」裡，同樣有提到町田宗治與嶋智之的名字。而這兩位

也曾在故事中露過臉。町田是個喊著「假面超人!![**]」這種超冷場梗

的文字記者，嶋則是籃球週刊的總編輯。

作者讓相關人員在作品中登場的例子很常見且不限於漫畫。但是

中村的登場頻率很高，連個性也確實地塑造出來。

井上雄彥這位漫畫家，無論是不是描繪同一個人物，只要被他賦

予某些想法的人，似乎就會經常在作品中登場。

既然會特地在「後記」裡提到名字，而且在《灌籃高手》之後中

村又有登場（詳見下一頁），對作者而言，中村的存在應該很重要。

可惜的是我們沒見過中村先生，所以不知道他是個什麼樣的人

物。不只登場次數多，還把他畫成一個有點傻的角色，這代表他們的

關係應該是很不錯的。

註 * 　「泰造」日文發音。
註 ** 　原意應是假面超人，會變身，大然版譯成超人拳王。

9
37
完
⑦
95

21
75
完
⑯
213

25
70
完
⑳
8

31
165
完
㉔
231

FINAL ANSWER OF
SLAM DUNK NO HIMITSU

◎井上作品的平行時空

井上雄彥所描寫的作品，隨處都可見到相似於在《灌籃高手》中登場的角色或場面的描繪。

《喜歡紅色》（《週刊少年JUMP》1990年增刊夏日特別號）有出現櫻木、《紫色之楓》（第35回手塚賞入選作品）、《春風少年兄》（收錄在《變色龍傑爾》第1卷）、《就像喬丹》（收錄在《變色龍傑爾》第2卷）裡有流川，《耳環》（《週刊少年JUMP》1998年9號）裡有宮城與彩子登場。

而這些不限於在《灌籃高手》開始前或連載階段刊載，就連《灌籃高手》連載結束後，仍能在新作品中看到。

以下我們來介紹實際上那些作品中出現了那些角色（場景）吧。

《零秒出手 BUZZER BEATER》（日本集英社，台灣大然）

● 清田

秀吉無論在髮型（喜歡用造型液）、個性、還有以身高來說可以跳很高這點，全都跟清田很像。而信長與秀吉在名字上也有關聯性。

● 宮城

ＤＴ是個後衛且球風及五官（尤其眼神）都跟宮城相似。

● 仙道與花形

漢的外貌上兼具了花形的五官及仙道的刺蝟頭。能打後衛也能打小前鋒這點跟仙道是共通的。

● 福田

阿畢爾的五官跟福田很像，不過性別是女的。球被漢搶走時阿畢爾還會臉紅。福田果然對仙道……福田前教練北野、河田（兄）、彩子

● 豐玉前教練北野、河田（兄）、彩子

地球隊的教練跟這三個人長得很像。

FINAL ANSWER OF
SLAM DUNK NO HIMITSU

● 「很久以前有人說過籃板下就是戰場」

伊旺與孟比賽之前所說的話。當時出現了赤木與魚住爭奪的身影。「籃板下就是戰場」是赤木說過的話，猿類中鋒的戰爭似乎直到西元2ＸＸＸ年仍被人們傳頌著。順帶一提，伊旺的背號是55號。難不成是赤木的子孫！？

⑤
102
完④
146

● 「故意投不進才能搶籃板球……」

馬爾在罰球時思考的戰術。讓人想起海南戰時的櫻木獲得罰球，魚住說了：「故意不進，然後搶籃板決勝負。」那一幕。

⑮
95
完⑫
113

《REAL》（日本講談社，台灣尖端）

● 木暮

「我也在REAL裡出現啦」這句話所說，他在裡面搭乘巴士。

落
5

● 永野

跟長野滿的長相別無二致，身高（190cm）與背號（7號）都相同。跑步時、全國聯賽後的翔陽隊員之中，永野都不在。他在夏天發

㉓
156
完⑱
174
㉛
174
完㉔
240

生了什麼事呢？而且還說了「GOOD DAY」呢。

●有元、關、柾（退社的人）

有元是老虎隊的選手，關與柾都是以西高籃球隊員身分登場。雖然離開了湘北籃球隊，但似乎對籃球的熱情不減。

●中村

以記者「中村太造」的身分登場。看來他是從籃球周刊的編輯部調動的。理由難道是出勤態度嗎!?

●高頭

比高橋長一年次的學長裡，有個叫高頭的人物。長得跟高頭教練一模一樣，說不定是他兒子？

●小三咖啡

咖啡店名稱。提到小三就會想到三井壽。可是要他當店長……

「放棄的話就到此結束了!!從前有人這麼說過!!」

向日葵盃準決賽時出現的台詞。難道這是安西教練的名言「現・在・放棄，比賽就結束了」嗎？

落1

FINAL ANSWER OF SLAM DUNK NO HIMITSU

● 「《灌籃高手》動畫」

病房中住在高橋隔壁床的孩子，在看的好像就是《灌籃高手》動畫。

將《紫色之楓》裡的流川楓當成封面繪圖的《漫太郎》（講談社），井上在其訪談中說：「《紫色之楓》裡的流川楓與《灌籃高手》裡的流川楓是完全不同的人物。」因此即使名字與外貌一模一樣，或是外貌很像，都不能篤定地說那就是跟《灌籃高手》裡的人物相同。

可是在不同的作品中登場的角色或場面，一旦與《灌籃高手》有某些共通點時，我們總會忍不住將他們重疊在一起。

更何況，這些發現都能成為增加樂趣的契機。

同時《REAL》目前仍在《週刊YOUNG JUMP》（集英社）不定期連載中，今後想必仍會有這樣的新發現。如果還沒注意到的人，也請務必要找找看喔！

續篇考察・第二部呢？〈灌籃高手十日後〉再之後呢？

◎秋季的國體&冬季選拔賽：神奈川縣代表學校預測

說到高中籃球的三大盛事，就是全國聯賽、秋季國體、冬季選拔。全國聯賽是湘北與海南贏得參賽權，那麼剩下的兩個大會又會是哪一隊打進去呢？

●秋季國體

秋季國體並非以學校區分，而是由各都道府縣派代表參賽。因此隊伍的編制不一定是由同校球員所組成。可是，若該都道府縣內有特別強的學校，那麼就會固定由該校代表參賽，這種情形也不少見。

事實上，國體的神奈川縣代表似乎也是只派海南大附中出去。只是因為海南的高頭教練說了：「只有今年，我想組個混和代表隊呢。」除了海南之外，湘北、陵南、翔陽似乎也會有球員入選。

黑16

此外，例如「中鋒是那小子跟那小子……那傢伙我也想選啊。」

（高頭）「後衛是那小子跟那小子……那傢伙也不例外。」（田岡）

像這樣的各種考量，因此至少在中鋒、後衛部分，都會從多所學校中選出三人。

而在1998年的《灌籃高手》月曆中，我們也知道了有哪些球員入選。從4號開始依序是牧、赤木、神、仙道、宮城、藤真、櫻木、清田、流川、三井、福田、長谷川、花形、魚住、高砂。

對照高頭與田岡教練的說法，成員確實是由湘北、海南、陵南、翔陽各自選出來，秋季國體代表隊員應該就是這15人了。

只是赤木與魚住也在列實在令人在意，這兩位在夏天就引退了。

赤木就算引退後也非常渴望打球，或許會特別為了國體再出賽也說不定。

魚住儘管也引退了，卻還是天天跑·到社團來看練習，就算他沒入選也會擅自跑來，或是很有可能會在田岡教練的熱忱下入選。不過看月曆上他又穿著廚師服，所以實際上他到底有沒有出賽也很難說。不

黑6、7。

黑10

FINAL ANSWER OF
SLAM DUNK NO HIMITSU

過他也可以像在湘北對山王工業戰那樣，憑著削蘿蔔來鼓舞（？）球隊呢！

● 冬季選拔

神奈川縣內只有一所學校能參加冬季選拔賽。在全國聯賽的預賽四強中，幾乎打得難分勝負的湘北、海南大附中、陵南，以及去年神奈川第二名的翔陽，這四個隊伍肯定會爭奪出賽權吧。

我們從各隊的進攻力、防守能力、團隊戰術、心理強度、隊員結構，試著來作綜合預測（各5分，25分滿分）。海南陣容堅強嗎!?

【湘北】19分

「湘北的攻擊實力，在縣裡算是數一數二!!」正如相田彌生這句評論，他們的進攻能力是縣內的前段班。擁有打出每場平均得分30且排名全縣第二名的流川，以及一旦開始投進三分球就擋不住的三井，而且在對上翔陽之前的縣預賽，每場都能拿下100分以上，因此這

⑯ 76 完 ⑬ 36

㉕ 59 完 ⑲ 219

湘　北

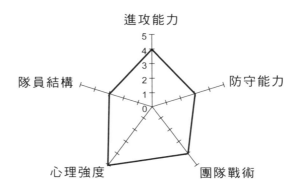

論點是正確的。

可是，赤木不在陣中就成了最大的扣分。三井認為「赤木不在籃黑板能力就立刻下滑」，所以不可否認防守力一口氣下降了不少。

這關係到籃板王櫻木是否能歸隊，以及歸隊後的條件能恢復幾成的問題。

只要替補球員沒有成長，狀況肯定會一直不明朗，但只要能發揮打敗高中界王者山王工業的團隊能力（臨危潛力），想優勝也不是什麼難事吧。

黑
3

【海南大附中】22分

擁有連續17年打進全國聯賽的實蹟（而且今年還拿下全國第二），然後三年級先發基本上又全部留下，戰力想必不會有太大的落差。不過，因為武藤不在，牧·清田、武藤、高砂的強力封鎖就會崩壞一角，防守能力也就稍微減弱了一些力道。儘管如此，就我們看到的湘北戰的宮益、馬宮西戰的小菅，顯然板凳區的深度也夠，應該不會有問題。

此外，從把神換成宮益以及會·練習如何解決區域聯防，顯示了教練的戰術及指導方法也沒什麼太大

海南大附中

（雷達圖）
進攻能力 5
防守能力
團隊戰術
心理強度
隊員結構

⑫ 162
⑩ 完 98

㉛ 175
㉔ 完 241

㉗ 52
㉑ 完 110

⑫ 132
⑩ 完 68

差錯。他們肯定是最具奪冠相的隊伍了。

【陵南】17分

絕對優勢的中鋒魚住引退，確實成了致命傷。一切要看身為接班人的菅平在全國聯賽之後能有多少成長，因此跟湘北一樣，內線的等級下降很多。儘管如此，擁有無論什麼狀況下都能獨立打開比賽的天才仙道在，綜合能力也不至於會扣分。

就看完全沒有威脅性的福田、越野、植草能掩護他多少，以及身為輸球原因的田岡教練的戰術了。

陵　南

進攻能力

隊員結構

防守能力

心理強度

團隊戰術

FINAL ANSWER OF
SLAM DUNK NO HIMITSU

【翔陽】20分

與海南相同，三年級的先發都會留下來（永野除外）。因此進攻、防守能力幾乎沒什麼變化。在湘北戰中，二年級就在全國聯賽中拿下20分的藤真中途才上場，可能也因此沒有發揮翔陽應有的實力。

如果他能先發上場，湘北戰的比賽發展可能就完全不同了。

此外，比賽中若能活用全縣平均身高第一的優勢，肯定會對其他隊伍造成威脅。

最重要的原因在於，失去全國聯賽出賽機會的悔恨，以及對現在

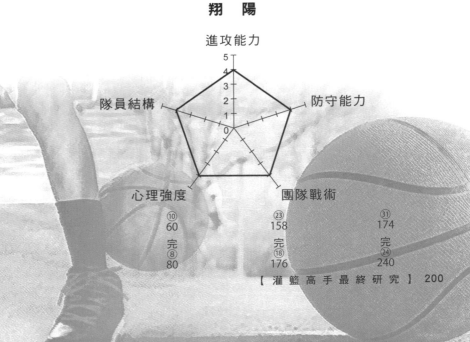

翔　陽

進攻能力

隊員結構　　　　　　防守能力

心理強度　　　　　團隊戰術

⑩
60
完⑧
80

㉓
158
完⑱
176

㉛
174
完㉔
240

的三年級生而言，冬季選拔是最後參加全國比賽的機會，所以隊員們

的拼勁絕對不是其他球隊可以比得上的（姑且不論方向性是否正

確）。

黑9

FINAL ANSWER OF
SLAM DUNK NO HIMITSU

◎湘北籃球隊在那之後～單行本第31集封面告訴我們的事～

不只是故事內容，即使單單看每一本單行本的封面，也會發現一些事情。幾乎所有的封面都是按照該集故事內容給人的印象來畫，但第31集又有點不同。

這裡登場的人有櫻木、流川、赤木、三井、宮城、木暮、安田、潮崎、佐佐岡、晴子、彩子、安西教練。

赤木與木暮並沒有穿球衣，而是穿類似T恤的衣服。應該是表示這兩位沒穿球衣的人已經引退了。不過木暮也說「反正他們人數也不夠，我就去參加吧」，所以應該是在練習時來露個臉。

宮城站在最前面雙手抱胸，一副很跩的樣子。想必是要展現新隊長的威嚴。

光看這三人的樣子，也知道這是湘北籃球隊的未來。

那麼，這又是什麼時候的畫面呢？

黑7

三井說過「還要參加選拔賽」，因此會留到冬季選拔之後。此外，晴子的制服是夏季制服，因此也可以預測這時是制服換季之前（10月之前）。既然如此，櫻木的復健說不定比想像中還早結束。

此外，球衣顏色的差異也讓人在意。白色是流川、三井、宮城、潮崎，紅色是櫻木、安田（桑田只露出一張臉所以無法判斷）。

大概在新生進來之前社員人數都不會有什麼變動，所以球隊的中心成員還是跟故事內相同。而除了潮崎之外，穿白色球衣的都是先發球員。

櫻木雖然歸隊了，但可能還沒調整到最好的狀態。

另外，大家的球衣背號呢？角田、石井、佐佐岡為何不在？這些疑問不斷出現，但正因為我們很在意續篇，才能夠進行各種想像吧。

看著第31集的封面，似乎能夠稍微窺得一點湘北籃球隊的未來。

⑰
104
完⑬
242

203

◎天才的比賽已經結束了!?《灌籃高手》的續篇……

最後一回〈湘北高中籃球隊〉在《週刊少年JUMP 1996年27號》中寫著「第一部・完」，而在單行本第31集後則寫上「先在這裡告一段落」。

在那之後至今約過了十年，作者又以籃球為題材的《零秒出手BUZZER BEATER》、《REAL》都陸續登場了，卻還是沒有畫《灌籃高手》的續集。

儘管可以在「灌籃高手一億冊感謝紀念」活動上知道全國聯賽10天後的樣子，再多也就完全不知道了。

井上雄彥在《Top Runner》（NHK）節目上說過「等我能夠整理好的時候」，身為書迷很想看到加速成長的櫻木，秋季國體與冬季選拔，還有湘北籃球隊的將來會怎麼樣，我們都很想知道。

㉛封面折頁

㉓152
完⑱170

可是，作者似乎沒有打算再畫續篇。而這一點，在最後一回的最後兩格畫面中，似乎則由櫻木的姿態來呈現。

JUMP跟完全版中，櫻木穿的坦克背心顏色從黑色變成白色。比較日本代表隊制服時那幕，看起來就很明顯了。

然而，單行本卻一直都是黑色的。

或許也有人認為是製作疏失，但從JUMP到單行本都已經變成黑色了，沒必要出完全版時又要恢復成白色（畢竟牧揍清田的手與拍宮益的手，在單行本與完全版中都維持白色）。

所以這應該是有著某些意涵。

而這裡還有另一處有改變。就是晴子所說的「你最喜歡的籃球正在等著你」。

JUMP中是這麼寫「你最喜歡的籃球正在等著你。」最後有加個「。」，而單行本與完全版卻沒有加入「。」註*。

櫻木在看晴子寄來的信想著「通‧信‧耶♡」那一幕，以及流川在炫耀全‧

註* 此處指日文原版內文，繁中版都有加入標點符號。

③185
完㉔251

完⑨196
⑩95

⑫38、159

完㉔244
完㉔242
完㉔251

在三井的籃球鞋（P33）那篇也稍微提過，最後一回的故事，在JUMP、單行本、完全版似乎反覆地進行刪除或加筆等更動。

若將連載時期（JUMP）視為原本狀態的話，櫻木的坦克背心跟晴子所說的話，這些變化不正是顯示了作者的意圖嗎？

坦克背心顏色的變化，是消去原本的顏色（黑色），看起來就像櫻木的心情呈現淡薄（蒸發）狀態。

此外晴子發言的變化，有「。」的情況，可以當成書信內容來看。而沒有「。」的情況，既可以解讀成書信內容，也能視為櫻木的心聲。

櫻木的選手生涯可能就此結束了。

「第一部・完」這個標示也一樣，可能只不過是作者與出版方的契約問題，但也不能否認有修正錯誤的可能性（順帶一提，「雖然沒沒無名，但實力一流」這句話從JUMP到單行本經過修正，但到了完全版又改回來）。

㉓
148
完⑱
166

若是這樣，最後櫻木的姿態，是否就是《灌籃高手》這部作品的結束呢（作者的目的）。

儘管如此還要做類似《灌籃高手》的其他呈現，讓漫迷產生期待，井上雄彥這位漫畫家真是令人又愛又恨啊！

FINAL ANSWER OF
SLAM DUNK NO HIMITSU

附錄 比賽得分記錄表

各球員的得分，以下表格僅紀錄故事中有畫出來的表現（包含文字呈現）。

　　得分的歷程，我們採用一分鐘內最後的得分（例如A隊的得分在下半場9～10分鐘之內有50→55分的推移，那麼這場比賽30分鐘時的得分就記為55分）。

●符號說明

◎	先發	DR	防守籃板
#	背號	AS	助攻
3P	三分球	ST	抄截
2P	兩分球	BS	火鍋
FT	罰球	TO	失誤
F	犯規	A	投進
REB	籃板	M	投失（出手不進）
OR	進攻籃板	T.O	暫停

※以上規則參考自《簡單易懂的籃球規則（暫譯）》（成美堂出版）

陵南vs.湘北（練習賽）

比賽會場　陵南高中體育館

$$陵南\quad 87 \begin{pmatrix} 50\text{-}42 \\ 37\text{-}44 \end{pmatrix} 86\quad 湘北$$

陵南

S	#	球員	3P A	3P M	2P A	2P M	FT A	FT M	F	REB OR	REB DR	AS	ST	BS	TO
◎	4	魚住純			3	1	2	2		2	3			4	2
◎	5	池上亮二			1	2				1					
◎	6	越野宏明			1								1		
◎	7	仙道彰			8	2	1				2	4	3		
◎	8	植草智之			1	3						2			1

湘北

S	#	球員	3P A	3P M	2P A	2P M	FT A	FT M	F	REB OR	REB DR	AS	ST	BS	TO
◎	4	赤木剛憲			4	2			1	1	1	1	1	1	
◎	5	木暮公延	1		2	1									2
◎	6	安田靖春	1	1	2	1									3
◎	8	潮崎哲士			1										
	10	櫻木花道			1	1			2		2	3	1	1	1
◎	11	流川楓	2		2	1			1			2	1		

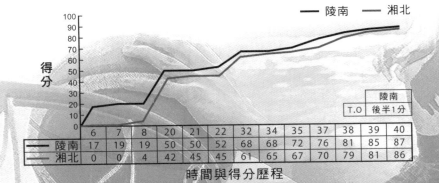

時間	6	7	8	20	21	22	32	34	35	37	38	39	40
陵南	17	19	19	50	50	52	68	68	72	76	81	85	87
湘北	0	0	4	42	45	45	61	65	67	70	79	81	86

時間與得分歷程

湘北VS.翔陽

湘北　62 $\binom{22\text{-}31}{40\text{-}29}$ 60　翔陽

湘北

S	#	球員	3P		2P		FT		F	REB		AS	ST	BS	TO
			A	M	A	M	A	M		OR	DR				
◎	4	赤木剛憲			2	1			2			1		1	1
	5	木暮公延	-	-	-	-	-	-	-	-	-	-	-	-	-
◎	7	宮城良田			1							3	3	1	1
	9	角田悟	-	-	-	-	-	-	-	-	-	-	-	-	-
◎	10	櫻木花道			1	3			5	3	7		1	1	1
◎	11	流川楓			6				2		1		1	1	1
◎	14	三井壽	5	3			3		1			1			

翔陽

S	#	球員	3P		2P		FT		F	REB		AS	ST	BS	TO
			A	M	A	M	A	M		OR	DR				
	4	藤真健司	1		2		1					2	1		
◎	5	花形透			5	3			1			1			1
◎	6	長谷川一志			1				1					1	1
◎	7	永野滿			1	2					1		2		
◎	8	高野昭一			2	1		2							3
◎	9	伊藤卓	1									1			1

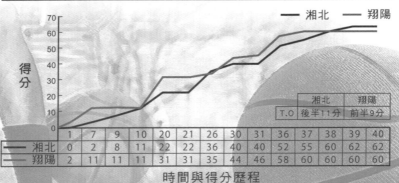

		1	7	9	10	20	21	26	30	31	36	37	38	39	40
——	湘北	0	2	8	11	22	22	36	40	40	52	55	60	62	62
——	翔陽	2	11	11	11	31	31	35	44	46	58	60	60	60	60

	湘北	翔陽
T.O	後半11分	前半9分

得分

時間與得分歷程

全國聯賽神奈川縣預賽　四強賽第一戰
海南大附中VS.湘北

海南大附中　　90 $\left(\begin{matrix}49\text{-}49\\41\text{-}39\end{matrix}\right)$ 88　湘北

海南大附中

S	#	球員	3P A	3P M	2P A	2P M	FT A	FT M	F	REB OR	REB DR	AS	ST	BS	TO
◎	4	牧紳一			7	2	2		2	3	1	3	2	3	
◎	5	高砂一馬			1	2					2				1
◎	6	神宗一郎	3	1	1							1	1		1
	8	小菅				1									
◎	9	武藤正			2						1				1
◎	10	清田信長			2	2		2	1		1			1	3
	15	宮益義範	1		2								1		1

湘北

S	#	球員	3P A	3P M	2P A	2P M	FT A	FT M	F	REB OR	REB DR	AS	ST	BS	TO
◎	4	赤木剛憲				5			2	4	3	1		2	
	5	木暮公延				1									
◎	7	宮城良田			2							2	2		2
◎	10	櫻木花道			2	6	2	3	1	4	2	1	2	2	4
◎	11	流川楓		1		11		3				2	2	1	1
◎	14	三井壽	2	1	4							1			

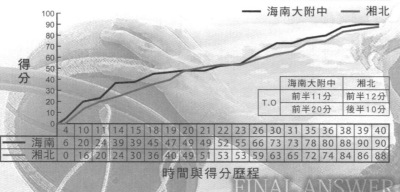

	海南大附中	湘北
T.O	前半11分	前半12分
	前半20分	後半10分

	4	10	11	14	15	18	19	20	21	22	23	26	30	31	35	36	38	39	40
海南	6	20	24	39	39	45	47	49	49	52	55	66	73	73	78	80	88	90	90
湘北	0	16	20	24	30	36	40	49	51	53	53	59	63	65	72	74	84	86	88

時間與得分歷程

全國聯賽神奈川縣預賽　四強賽第三戰

陵南vs.湘北

陵南　66 $\begin{pmatrix}32\text{-}26\\34\text{-}44\end{pmatrix}$ 70　湘北

陵南

S	#	球員	3P		2P		FT		F	REB		AS	ST	BS	TO
			A	M	A	M	A	M		OR	DR				
◎	4	魚住純			2	3		3	4		2	1		4	1
	5	池上亮二					1						1		2
◎	6	越野宏明			2								1		2
◎	7	仙道彰	1		9	1	3		1			4	3	3	1
◎	8	植草智之													3
	11	菅平			1										1
◎	13	福田吉兆			7	7	3		2	3				1	1

湘北

S	#	球員	3P		2P		FT		F	REB		AS	ST	BS	TO
			A	M	A	M	A	M		OR	DR				
◎	4	赤木剛憲			5	5		2	4	1	2	1		4	2
	5	木暮公延	1		1										
◎	7	宮城良田			2			4				4	4		2
◎	10	櫻木花道			4	8	1	2	5	3	7	2	1	2	7
◎	11	流川楓	1		8	2					1	3	1		2
◎	14	三井壽	3		1				3			2	1		1

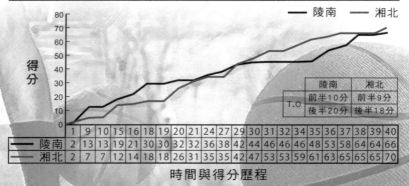

── 陵南　── 湘北

得分

	陵南	湘北
T.O	前半10分	前半9分
	後半20分	後半18分

	1	9	10	15	16	18	19	20	21	24	27	29	30	31	32	34	35	36	37	38	39	40
陵南	2	13	13	19	21	30	30	32	32	36	38	42	44	46	46	46	48	53	58	64	64	66
湘北	2	7	7	12	14	18	18	26	31	35	35	42	47	53	53	59	61	63	65	65	65	70

時間與得分歷程

全國聯賽　第一戰
湘北VS.豐玉
比賽日期　８月２日／比賽會場　大竹市立綜合體育館

湘北　91$\left(\begin{array}{c}28\text{-}34\\63\text{-}53\end{array}\right)$87　豐玉

湘北

S	#	球員	3P		2P		FT		F	REB		AS	ST	BS	TO
			A	M	A	M	A	M		OR	DR				
◎	4	赤木剛憲			3	1					2	3		1	
	5	木暮公延	-	-	-	-	-	-	-	-	-	-	-	-	-
	6	安田靖春	-	-	-	-	-	-	-	-	-	-	-	-	-
◎	7	宮城良田			1	1						1	1		3
◎	10	櫻木花道			2	2			2	2	2				2
◎	11	流川楓			4	1	2	1							1
◎	14	三井壽	1	1								1			

豐玉

S	#	球員	3P		2P		FT		F	REB		AS	ST	BS	TO
			A	M	A	M	A	M		OR	DR				
◎	4	南烈	4	2					2			2	1		1
◎	5	岸本實里			3							1	1		
◎	6	板倉大二朗	1		2				2			1			
◎	7	矢島京平			1							1			
◎	8	岩田三秋				1			1					1	1

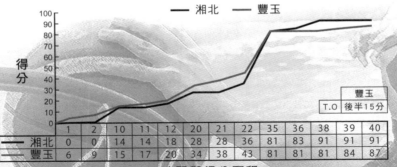

	1	2	10	11	12	20	21	22	35	36	38	39	40
湘北	0	0	14	14	18	28	28	36	81	83	91	91	91
豐玉	6	9	15	17	20	34	38	43	81	81	81	84	87

時間與得分歷程

得分

—— 湘北　—— 豐玉

豐玉
T.O 後半15分

FINAL ANSWER OF
SLAM DUNK NO HIMITSU

湘北VS.山王工業

比賽日期　８月３日／比賽會場　廣島經濟大學　石田紀念體育館

$$湘北\quad 79 \begin{pmatrix} 36\text{-}34 \\ 43\text{-}44 \end{pmatrix} 78 \quad 山王工業$$

湘北

S	#	球員	3P A	3P M	2P A	2P M	FT A	FT M	F	REB OR	REB DR	AS	ST	BS	TO
◎	4	赤木剛憲			5	5	2	1	2		2	1		2	1
	5	木暮公延	-	-	-	-	-	-	-	-	-	-	-	-	-
◎	7	宮城良田		1	2	2					1	6	2		4
	9	角田悟	-	-	-	-	-	-	-	-	-	-	-	-	-
◎	10	櫻木花道			7	2			2	4	1		1	3	4
◎	11	流川楓	1		4	8	2		3	1		3	1		3
◎	14	三井壽	8	1				1				1			1

山王工業

S	#	球員	3P A	3P M	2P A	2P M	FT A	FT M	F	REB OR	REB DR	AS	ST	BS	TO
◎	4	深津一成	1		1				1			7	1		1
◎	5	野邊將廣	1	1	1						3				
	6	松本稔			2	2	1		1				1		1
◎	7	河田雅史	1		7	2	1		1		2	1	4		
◎	8	一之倉聰										2			
◎	9	澤北榮治	1		11	3	1		2				4	3	3
	15	河田美紀男			2	2			2						2

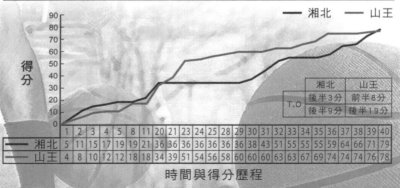

	湘北	山王
T.O	後半3分	前半8分
	後半9分	後半19分

時間	1	2	3	4	5	8	11	20	21	23	24	25	28	29	30	31	32	33	34	35	36	37	38	39	40
湘北	5	11	15	17	19	19	21	36	36	36	36	36	36	38	43	51	55	55	59	64	66	71	79		
山王	4	8	10	12	12	18	18	34	39	51	54	56	58	60	60	60	63	63	67	69	74	74	74	76	78

時間與得分歷程

◎謎之進球

　　這裡整理出了雖然故事中有描寫，但即使參考前後歷程與文字，還是無法理解到底是誰處理球的場面。

● 陵南VS.湘北（練習賽）

①櫻木花道因對田岡教練使出毒龍鑽而吃了一記技術犯規，這時的罰球不知道是由陵南的誰來執行。　④ 47、48　完③ 139、140

②赤木搶到進攻籃板，之前投出這球的是湘北的某位球員。　④ 104　完③ 196

③下半場剩下6分鐘，仙道已經得了18分。接下來他的得分全都有畫出來（12分），因此這場比賽仙道總共拿下了30分。　⑤ 32　完④ 70

④魚住搶到防守籃板，之前投出這球的是湘北的球員。從這時的情況來看，投球的人不是流川就是木暮。　⑤ 54　完④ 92

⑤魚住搶到進攻籃板，之前投出這球的是陵南的球員。　⑤ 82　完④ 120

FINAL ANSWER OF
SLAM DUNK NO HIMITSU

● 湘北VS.翔陽

①花道搶到防守籃板，之前投出這球的是翔陽 ⑩ 158　完⑧ 178
　的球員。

②下半場開始到距離比賽結束剩14分21秒
　時，翔陽的得分幾乎沒有變動（ ㉛ → 3 5
　分），可以推測這段時間花道搶的都是防守 ⑩ 160　完⑧ 181
　籃板。

● 海南大附中VS.湘北

①花道搶到進攻籃板，之前投出這球的是湘北 ⑫ 110　完⑩ 46
　的球員。以畫面看來，投球的應該是三井
　吧。

②花道搶到進攻籃板，之前投出這球的是湘北 ⑫ 116　完⑩ 52
　的球員。

③花道搶到防守籃板，之前投出這球的是海南 ⑬ 71　完⑩ 191
　的球員。

④上半場剩1分30秒時45－40。剩下1分11 ⑬ 105、109
　秒時47－40。這19秒之間海南的某位球員 完⑪ 5、9
　投進了一顆2分球。

● 陵南VS.湘北

①上半場剩4分41秒時福田的得分是13分。　⑱153 完⑭231
　到此為止有畫出來的福田得分場面是四次2
　分球以及一記罰球。剩下的4分，應該是在
　某個時間點投進了兩顆2分球。
②赤木搶到進攻籃板，之前投出這球的是湘北　⑲122 完⑮140
　的球員。
③櫻木搶到防守籃板，之前投出這球的是陵南　⑲135 完⑮153
　的球員。
④赤木搶到防守籃板，之前投出這球的是陵南　⑲170 完⑮188
　的球員。

● 湘北VS.豐玉

①赤木搶到防守籃板，之前投出這球的是豐玉　㉓110 完⑱128
　的球員。
②上半場剩10分時比數是14～15。剩下9分　㉓123、127
　29秒時是14～17。這段期間豐玉的某位球　完⑱141、145
　員得了2分。
③赤木跟宮城要投籃時都被犯規，因此兩人應　㉓168、171
　該都有獲得罰球機會。　完⑱186、189

FINAL ANSWER OF
SLAM DUNK NO HIMITSU

④南烈在暫停過後那記三分球沒進後連續八投
不進，因此從第一顆不進開始，約13分鐘
之內，又投丟了6球。

㉔ 83、107
完⑲ 85、101

⑤南烈受傷後到重回球場的兩分多鐘裡，豐玉
有另一名球員代替他上場。

㉔ 143　完⑲ 121

● 湘北VS.山王工業

①河田（兄）搶到防守籃板，之前投出這球的
是湘北的球員。

㉘ 178　完㉒ 176

②櫻木搶到防守籃板，之前投出這球的是山王
的球員。

㉙ 159　完㉓ 99

③櫻木搶下第10個籃板，之後就沒有他搶籃
板的畫面，而且他又受了背傷，因此這場比
賽櫻木的TOT（籃板總數）應該就是10個。

㉙ 159　完㉓ 99

◎其他的賽事比分

【全國聯賽神奈川縣預賽】

● 第一戰

　　湘北　　　　　114-51　　　三浦台

● 第二戰

　　角野　　　　　24-160　　　湘北

● 第三戰

　　湘北　　　　　103-59　　　高畑

● 第四戰

　　津久武　　　　79-111　　　湘北

【全國聯賽神奈川縣預賽　決賽】

● 第一戰

　　武里　　　　　64-117　　　陵南

● 第二戰

　　湘北　　　　　120-81　　　武里

　　海南大附中　　89-83　　　陵南

● 第三戰

　　海南大附中　　98-51　　　武里

FINAL ANSWER OF
SLAM DUNK NO HIMITSU

【全國聯賽愛知縣預賽】

名朋工業　74-68　愛和學院（後半剩31秒時）

【全國聯賽大阪府預賽】

●第二場預賽

濱田義塾　　　101-135　豐玉

大電大附屬　　72-48　　西川田

大電大附屬　　114-129　豐玉

●決賽

豐玉　　　　116$\left(\begin{array}{c}69\text{-}44\\47\text{-}52\end{array}\right)$96　　東岸學院

豐玉　　　　143$\left(\begin{array}{c}77\text{-}56\\66\text{-}52\end{array}\right)$108　池谷

豐玉　　　　55$\left(\begin{array}{c}28\text{-}36\\27\text{-}32\end{array}\right)$68　　大榮學園

【全球聯賽】

● 第一戰

愛和學院　　103 $\begin{pmatrix} 64\text{-}27 \\ 39\text{-}31 \end{pmatrix}$ 58　　橫玉工業

大榮學園　　81 $\begin{pmatrix} 44\text{-}22 \\ 37\text{-}26 \end{pmatrix}$ 48　　富房

常誠　　　　79 $\begin{pmatrix} 42\text{-}14 \\ 37\text{-}20 \end{pmatrix}$ 34　　原口商業

堀　　　　　74 $\begin{pmatrix} 37\text{-}19 \\ 37\text{-}21 \end{pmatrix}$ 40　　町田三商

浦安商業　　93 $\begin{pmatrix} 51\text{-}42 \\ 42\text{-}16 \end{pmatrix}$ 58　　湯來工業

● 第二戰

常誠　　　　　　56-102　　　名朋工業

海南大附中　104 $\begin{pmatrix} 50\text{-}20 \\ 45\text{-}29 \end{pmatrix}$ 49　　馬宮西

FINAL ANSWER OF
SLAM DUNK NO HIMITSU

國家圖書館出版品預行編目 (CIP) 資料

灌籃高手最終研究：身懷絕世球技的天才籃球手深埋的祕密徹底揭曉！ / 灌籃高手研究會編著；鍾明秀翻譯 .-- 初版 .-- 新北市 : 繪虹企業 , 2016.07
　面 ; 　公分 . -- (COMIX 愛動漫；16)
ISBN 978-986-93232-3-9(平裝)

1. 漫畫 2. 讀物研究

947.41　　　　　　　　　　105008952

COMIX 愛動漫 016

灌籃高手最終研究

身懷絕世球技的天才籃球手深埋的祕密徹底揭曉！

編　　著／灌籃高手研究會（スラムダンク研究会）
翻　　譯／鍾明秀
主　　編／陳琬綾
封面設計／Hitomi
編輯企劃／大風文化
排　　版／菩薩蠻數位文化有限公司
發 行 人／張英利
出 版 者／大風文創股份有限公司
電　　話／(02)2218-0701
傳　　真／(02)2218-0704
網　　址／ http://windwind.com.tw
E-Mail ／ rphsale@gmail.com
Facebook ／ http://www.facebook.com/windwindinternational
地　　址／ 231 台灣新北市新店區中正路 499 號 4 樓

香港地區總經銷 / 豐達出版發行有限公司
電話 /（852）2172-6533
傳真 /（852）2172-4355
地址 / 香港柴灣永泰道 70 號 柴灣工業城 2 期 1805 室

初版五刷／ 2024 年 07 月
定　　價／新台幣 250 元

"SLAM DUNK" NO HIMITSU KANZEN-BAN by SLAM DUNK KENKYUKAI
Copyright c SLAM DUNK KENKYUKAI 2006
All rights reserved. Original Japanese edition published by DATAHOUSE

This Traditional Chinese language edition published by arrangement with DATAHOUSE, Tokyo in care of Tuttle-Mori Agency, Inc., Tokyo through Future View Technology Ltd., Taipei